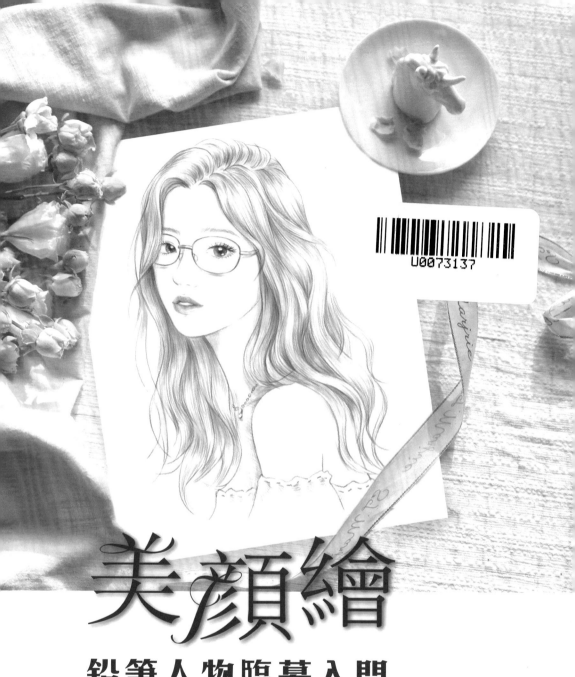

美顏繪

鉛筆人物臨摹入門

飛樂鳥

美顏繪
鉛筆人物臨摹入門

出　　　　版／楓書坊文化出版社
地　　　　址／新北市板橋區信義路163巷3號10樓
郵 政 劃 撥／19907596　楓書坊文化出版社
網　　　　址／www.maplebook.com.tw
電　　　　話／02-2957-6096
傳　　　　真／02-2957-6435
作　　　　者／飛樂鳥
港 澳 經 銷／泛華發行代理有限公司
定　　　　價／350元
初 版 日 期／2023年5月

國家圖書館出版品預行編目資料

美顏繪：鉛筆人物臨摹入門 / 飛樂鳥作.
-- 初版. -- 新北市：楓書坊文化出版社,
2023.05　面；公分
ISBN 978-986-377-852-3 (平裝)

1. 素描 2. 人物畫 3. 繪畫技法

947.16　　　　　　　112004049

前　言

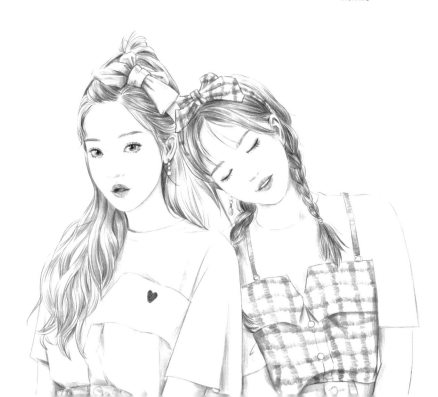

韶華易逝，

每個人都有屬於自己最美的瞬間，

用畫筆將這一刻的美麗記錄下來吧！

一起跟隨這本零基礎的鉛筆人物入門書，

遇見屬於你的美好時光。

畫面中的你，

或溫柔、或可愛、或嬌俏、或帥氣、或柔美，

千嬌百媚，千姿百態。

　　這本素描書從人物基礎知識講起，由簡單案例逐步過渡到複雜案例；讀者經過大量的臨摹與學習，可以逐漸掌握人物的繪製技巧。之後可以將這些繪製技法應用於自己的創作中，換一種方式，用畫筆記錄自己的日常生活！

<div align="right">飛樂鳥</div>

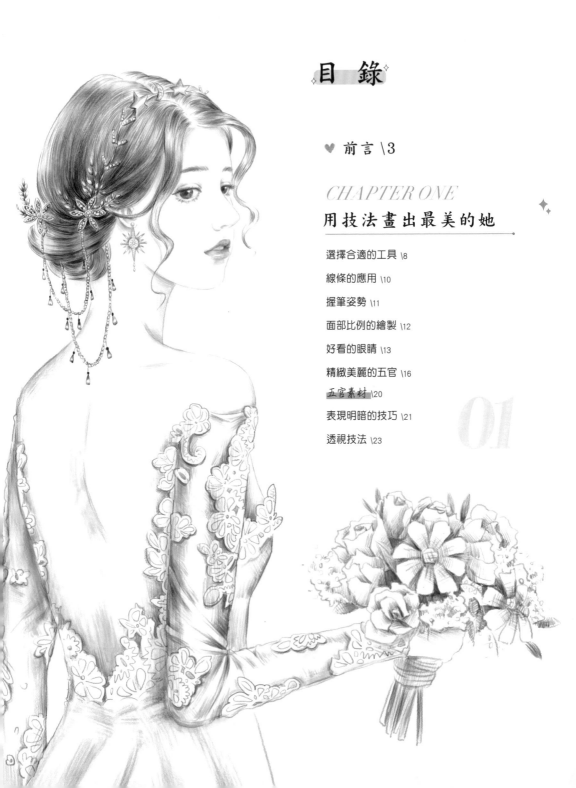

目 錄

01

CHAPTER TWO
從簡單的頭像開始學習

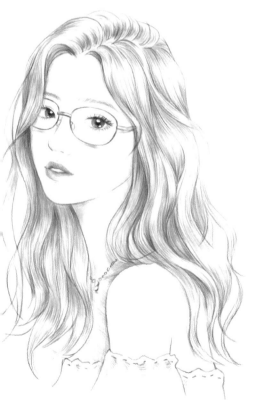

CHAPTER THREE
不同動態的少女半身像

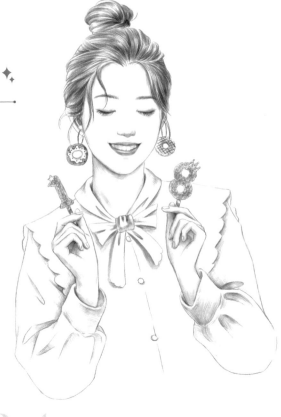

CHAPTER FOUR
繪製女孩子的可愛日常

04

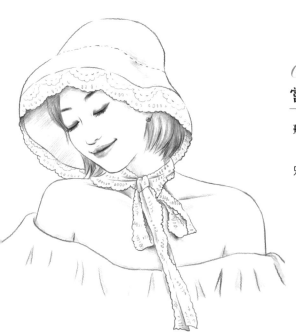

CHAPTER FIVE
嘗試畫出有難度的人物

05

用技法

畫出

最美的她

♥ CHAPTER ONE ♥

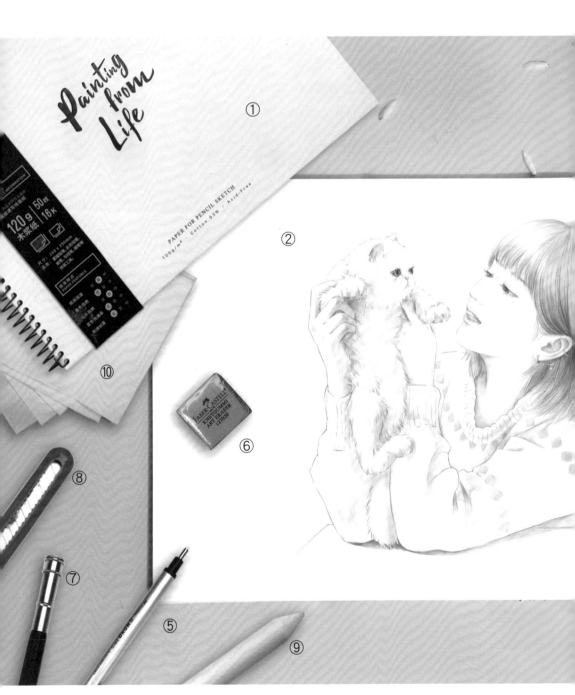

❤ 選擇合適的工具

畫材是繪畫時的必備工具，為自己挑選一套合適的素描工具，再來學習唯美清新的人物繪製吧！

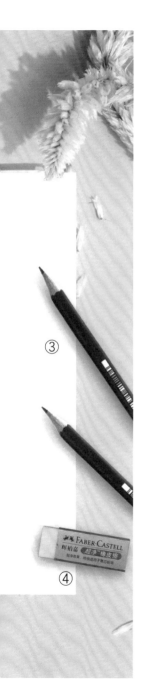

① 飛樂鳥環裝速寫本

16開的飛樂鳥環裝速寫本大小適中，非常便攜，可以360°翻頁繪製。

② 飛樂鳥素描繪畫專用紙

飛樂鳥素描紙使用了180g的美術紙，紙紋粗細適中，耐擦不易起毛。

③ 施德樓素描鉛筆

筆芯的軟硬度不同，所繪製出的線條效果也不同。

④ 輝柏嘉超淨橡皮

硬質橡皮可以擦除大面積的色調。

⑤ 蜻蜓筆形橡皮

筆頭窄小，適合提亮髮絲細節和擦出眼睛高光。

⑥ 輝柏嘉可塑橡皮

可塑橡皮較軟，可自由地塑造橡皮形態，適合柔和色調和提亮細節。

⑦ 鉛筆延長器

鉛筆用短了以後，將一頭放入延長器，便於節約畫材。

⑧ 美工刀

可根據用筆需要自由地控制筆尖長短。

⑨ 紙筆

塗抹、減淡鉛筆色調或進行柔和的過渡，適用於小面積的色調調整。

⑩ 紙巾

與紙筆的作用相似，但適合大面積的色調塗抹。

♥ 線條的應用

線條是繪畫的基礎，瞭解常用的線條形式並使用在適當部位，才能好好地表現出人物的美感。

線 | 條 | 的 | 形 | 式

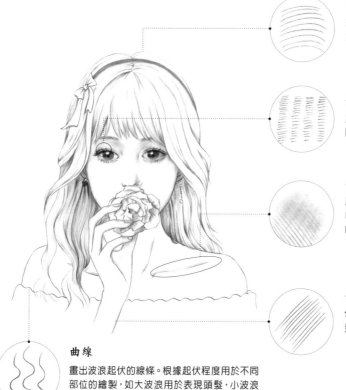

弧線

繪製具有一定弧度的線條，在起型、刻畫毛髮及暗部排線時經常使用。

短線

用筆尖畫一些短線條，適合用來繪製睫毛、服裝紋理等細節。

線條組

用不同的線條排鋪成筆觸組，再用紙巾輕輕擦拭邊緣，便能得到均勻過渡的色塊，適合本書中的色調繪製。

長線

勾畫長且直的線條，常用於人物的起型，或是表現手和腿部的輪廓。

曲線

畫出波浪起伏的線條。根據起伏程度用於不同部位的繪製，如大波浪用於表現頭髮，小波浪線則用於衣服紋理等。

排 | 線 | 方 | 式 | 解 | 析

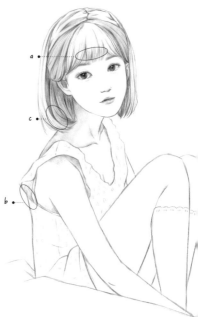

a. 單向排線。可表現淺色的色調。排線時，筆尖的角度越斜、運筆越快，排線的紋理越自然。

b. 斜向交叉排線。可畫出具有深淺漸變的色調。注意控制下筆的力度，力度輕則顏色淺。

c. 多向疊加排線。疊加的線條越多，顏色越深。

♥ 握筆姿勢

畫出來的筆觸和握筆姿勢有關。瞭解不同的握筆方式並在實務中
靈活使用,便能展示出好的畫面效果。

持｜棒｜式｜握｜筆　橫握鉛筆的不同位置畫出長線條,常用於草圖起型和大面積的色調繪製。

握住鉛筆尾部適合繪製較長的直線,用於草圖起型。

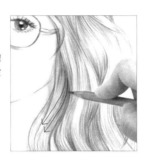

握住鉛筆中部,將鉛筆放倒一些,用筆芯側鋒鋪出大面積色調。

寫｜字｜式｜握｜筆　用寫字的方式來繪製線條,更容易控制鉛筆,常用於線稿繪製和細節刻畫。

側握鉛筆是指將鉛筆側放,鋪排一些線條筆觸組,主要用於小面積的色調繪製。

立握鉛筆適合畫一些短筆觸,常用於細節的刻畫。

斜握鉛筆是指將鉛筆置於食指和拇指之間,適合畫出較長的直線或弧線,常用於頭髮的繪製。

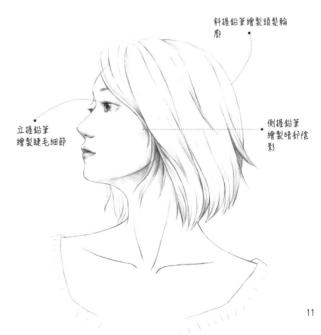

斜握鉛筆繪製頭髮輪廓

立握鉛筆繪製睫毛細節

側握鉛筆繪製暗部陰影

♥ 面部比例的繪製

面部比例是人物繪製的難點，掌握準確的比例關係，才能創作出好看的人物畫。

三 庭 五 眼

三庭五眼是臉部的黃金比例。標準的正面臉部，將臉長分為三份，即右圖中的a，為三庭。臉部寬度為眼睛寬度的五倍，即右圖中的b，為五眼。但是一般為了人物看上去更精緻、更好看，繪製時會將眼角到臉部兩側的寬度適當縮減。

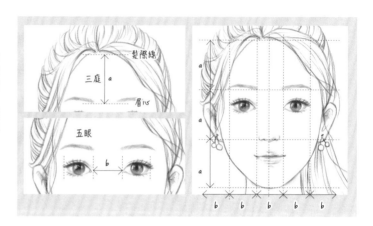

常 見 的 面 部 比 例

正面

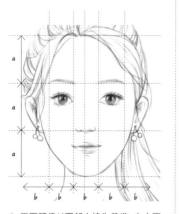

1. 正面頭像以面部中線為基準，左右兩側基本對稱。
2. 畫正面角度時，臉部長度為額頭長度的三倍。臉部寬度為眼睛寬度的五倍。

半側面

1. 半側面時，頭頂到上眼瞼與上眼瞼到下巴等高，且面部中線呈弧線偏向人物一側。
2. 五官因為透視而產生了近大遠小的變化，且在視線範圍內只能看到一隻耳朵。

側面

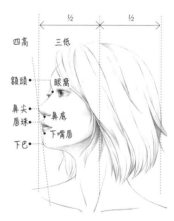

1. 側面的輪廓可用四高三低來概括。準確地刻畫五官的起伏變化，人像才好看。
2. 側面時，臉部的寬度約為整個頭部寬度的½，且鼻尖、嘴巴和下巴基本處於一條線上。

♥ 好看的眼睛

眼睛是面部最重要的部分,好看的眼睛能為人物增色。
一起來瞭解眉眼的各部分結構吧!

眉 | 眼 | 結 | 構

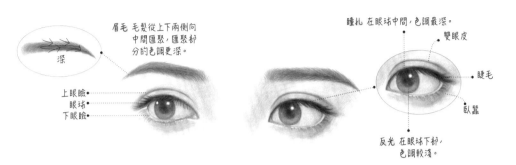

眉毛 毛髮從上下兩側向中間匯聚,匯聚部分的色調更深。

深

瞳扎 在眼球中間,色調最深。

雙眼皮

睫毛

臥蠶

上眼瞼
眼球
下眼瞼

反光 在眼球下部,色調較淺。

不 | 同 | 角 | 度 | 的 | 眼 | 睛

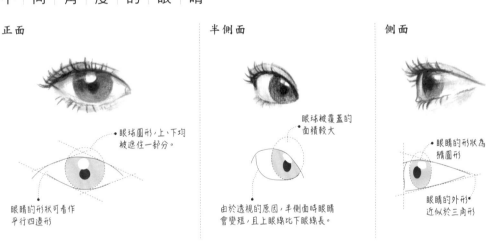

正面

眼球圓形,上下均被遮住一部分。

眼睛的形狀可看作平行四邊形

半側面

眼球被覆蓋的面積較大

由於透視的原因,半側面時眼睛會變短,且上眼線比下眼線長。

側面

眼睛的形狀為橢圓形

眼睛的外形近似於三角形

讓 | 眼 | 睛 | 變 | 好 | 看 | 的 | 小 | 技 | 巧

雙眼皮的繪製要點
雙眼皮的線條比上眼瞼細,用斷線概括,來表現眼睛的立體感。

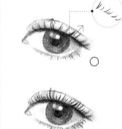

睫毛繪製要點
從上眼瞼向上勾出短弧線,畫出上細下粗的睫毛,注意中間長兩邊短。繪製時,睫毛的疏密錯落有致,看起來才美觀。

♥ 明亮的眼睛

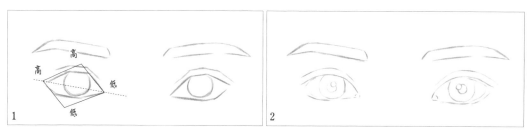

1. 用鉛筆概括出眼睛和眉毛的輪廓。正面的眼睛輪廓可以看作一個平行四邊形，需要注意
 的是上眼瞼的最高點和下眼瞼的最低點並不在一條垂直線上。
2. 在草圖的基礎上細化眼睛的形狀並勾勒出眼珠上的瞳孔和高光，再用橡皮擦除線稿。

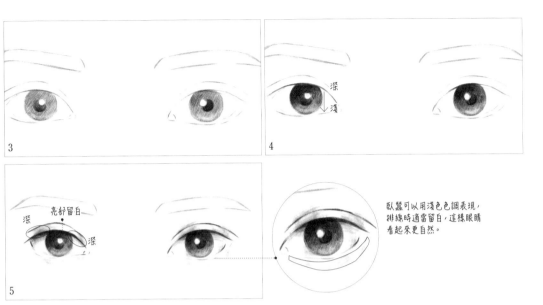

3. 將鉛筆放倒,開始為眼睛的固有色上色。先給眼珠鋪一層淺色調,再用筆尖加深瞳孔,留出圓形高光。
4. 加重用筆力度,從上眼瞼開始加深眼珠的底色,越往下力度越輕,塗色時要避開高光。
5. 換用側鋒在眼白和眼睛周圍輕輕排線,靠近上眼瞼的色調深一些,通過色調的深淺變化來表現眼睛的體積感。

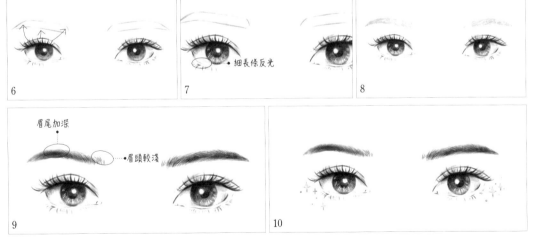

6. 換用筆尖從眼線向外畫弧線,勾勒眼睫毛。睫毛整體呈扇形展開,上睫毛更長、顏色更深,長短不一的線條讓睫毛看起來更自然。
7. 用筆形橡皮輕輕擦出眼珠下方的反光。反光是放射狀的細長條,用來增強眼球的通透感。
8~9. 換側鋒用筆,塗畫眉毛的底色,再加重力度豐富眉毛的色調和細節,眉尾顏色要更深一些。
10. 在畫面中繪製一些裝飾星星,以增強單獨眼睛的作品感。

♥ 精緻美麗的五官

口鼻是五官的一部分，準確掌握其結構比例，才能自由地進行創作。

鼻│子│結│構

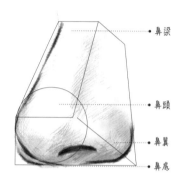

- 鼻梁
- 鼻頭
- 鼻翼
- 鼻底

繪製時可以將鼻子的結構概括成梯形，將鼻頭理解成一個圓形。鼻子包括：鼻梁、鼻頭、鼻翼和鼻底。其中鼻頭在前，鼻翼在後。

不│同│角│度│的│鼻│子

正面

正面的鼻子基本是左右對稱的，繪製時一般不畫出鼻梁，看起來會更少女。

半側面

大　　小

半側面的鼻子因近大遠小的透視關係，一側鼻孔要繪製得小一些。

側面

側面的鼻子類似於一個梯形，且要畫出鼻梁

嘴│唇│結│構

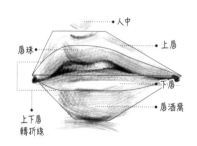

- 人中
- 唇珠
- 上唇
- 下唇
- 唇窩窩
- 上下唇轉折線

嘴巴由上下嘴唇組成，繪製時可將嘴唇概括成兩個梯形，還可借助上下唇轉折線來理解嘴唇轉折面的明暗關係。

不│同│角│度│的│嘴│唇

正面

正面的嘴唇基本是左右對稱的。

半側面

半側面的嘴唇中線呈弧形，上嘴唇包裹著下嘴唇。

側面

長　　短

側面的嘴唇可以看成一個三角形，且上嘴唇相對更長。

♥ ¾側面五官

¾側面的五官繪製要點

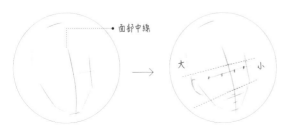

• 面部中線

1. 面部中線偏向左側,且呈弧線變化。
2. 五官的定位線整體有近大遠小的透視變化,人物的右眼比左眼要大。

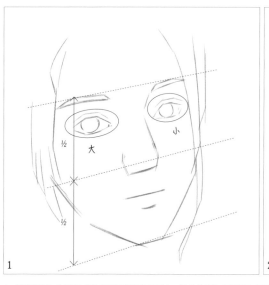
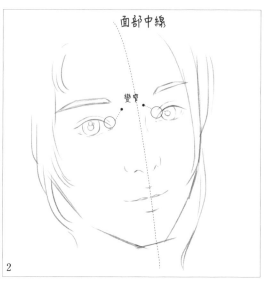

1. 橫握筆桿,先用線條勾出外形輪廓和五官。五官比例如圖所示,要注意的是人物是¾側面,
 五官存在著近大遠小的透視關係。
2. 換用筆尖勾出眼睛、鼻子和嘴巴的形狀。雙眼皮的弧度在靠近眼頭的部分變窄,並用弧線
 大致概括出頭髮的走勢。

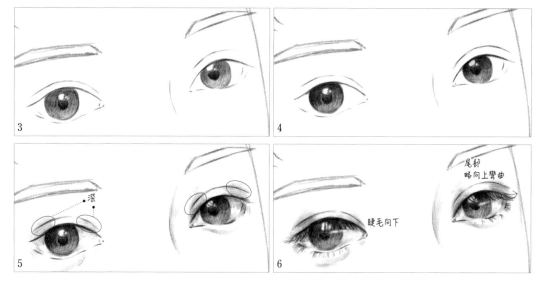

3. 側鋒用筆給眼珠鋪上一層固有色,再換用筆尖加重力度塗黑瞳孔,並用筆形橡皮擦出高光。
4. 從上眼瞼開始塗畫眼珠,越往下力度越輕、色調越淺,通過顏色的深淺變化來表現眼睛的明暗關係。
5. 用排線的方式在眼周和眼白處添加一些線條組。線條組主要集中在眼頭兩端,以此來表現眼睛的厚度。用
 筆尖適當加深眼線的顏色。
6. 用筆尖勾勒眼睫毛,注意左右兩側略微不同。再用筆形橡皮擦出高光,眼睛的刻畫就完成了。

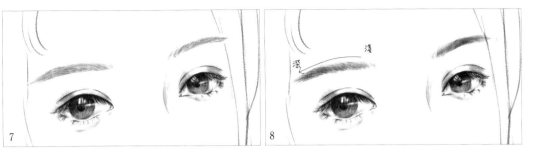

7~8. 將鉛筆放倒一些，塗畫眉毛的底色。塗畫時顏色的過渡要自然，色塊不要太稀疏。
　　　換用筆尖為眉毛添加細節，眉毛尾端的顏色要更深一些。

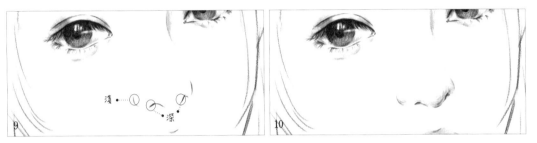

9~10. 用筆尖明確鼻頭的線條顏色，注意線條的顏色是有深淺變化的。換用側鋒為鼻頭添加一些淺色色調，
　　　　靠近鼻底的部分色調較深，以此來表現鼻子的體積感。

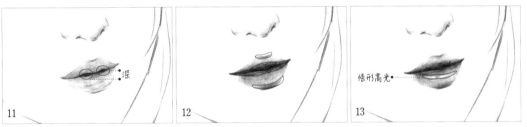

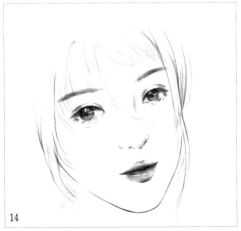

11. 側鋒運筆為嘴唇鋪上一層固有色。塗色時不要塗得太滿，才能使畫
　　　面看起來更自然。加重力度塗黑唇縫，唇縫是顏色最深的部分。
12. 用排線的方式加深上下嘴唇的顏色，色調主要集中在唇縫周圍。
13. 用筆形橡皮擦出下嘴唇的條形高光，以表現嘴唇的水潤質感。
14. 用平滑的弧線勾出臉部輪廓，並用輕鬆的弧線線條來表現頭髮。
　　　¾側面頭部的特寫作品就完成了。

五官素材

在表現偏正面的眼睛時要注意，左右眼的大小基本是一致的。

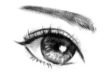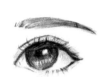

繪製眨眼動作時，也要畫出眼睛的結構變化。

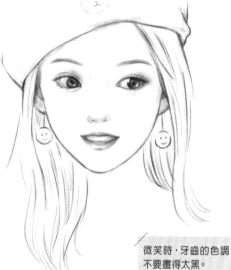

微笑時，牙齒的色調不要畫得太黑。

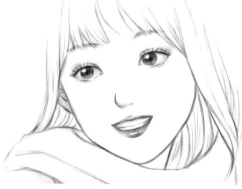

微微偏頭的動作，五官也會產生輕微的近大遠小變化。

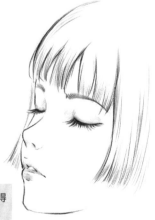

閉眼的動作，睫毛要刻畫得細緻一些。

表現明暗的技巧

色調是通過黑、白、灰的關係體現出來的，瞭解色調的概念和調整方法，才能熟練地進行應用。

色 | 調 | 變 | 化 | 的 | 原 | 理

鉛筆軟硬

鉛筆的H、B數值表示筆芯的軟硬程度。H的數值越大，筆芯的硬度就越高。B的數值越大，筆芯越軟。

力道與疊畫次數

色調的變化還與用筆力度、疊畫次數有關，用筆力度越大和疊畫次數越多，色調越深。

	疊畫少 色調淺 → 疊畫多 色調深	疊畫少 色調淺 → 疊畫多 色調深
HB		4B
2B		6B

色 | 調 | 的 | 調 | 整 | 方 | 法

① ②

③

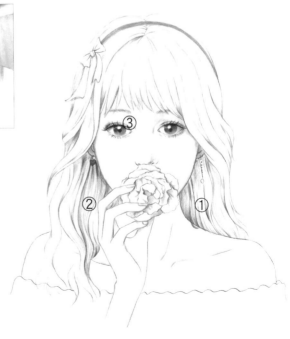

① ② ③

① 紙筆柔和法
用紙筆擦拭線條可以得到柔和的色調，適合小面積的塗抹。

② 鉛筆疊畫法
加重運筆力度。用鉛筆疊畫出豐富的暗部層次並加深色調。

③ 筆形橡皮提亮
筆形橡皮一般用於提亮小面積畫面，如眼睛的高光和髮絲的亮部。

認｜識｜光｜影

什麼是光影

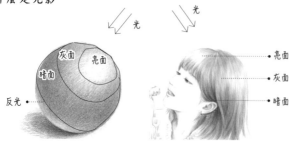

一個球體在光的作用下會產生黑、白、灰的明暗變化。

同理，人的頭部也是一樣的。在受到光照時，組成面部的多個幾何體會產生明暗變化，將這些變化繪製出來就能表現出人物的立體感。

頭頸肩的明暗分析

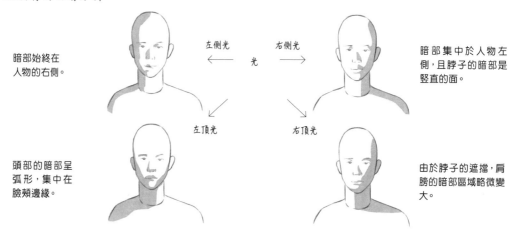

暗部始終在人物的右側。

頭部的暗部呈弧形，集中在臉頰邊緣。

暗部集中於人物左側，且脖子的暗部是豎直的面。

由於脖子的遮擋，肩膀的暗部區域略微變大。

頭｜部｜光｜影｜的｜表｜現

正面視角的光影表現

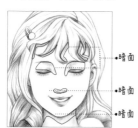

當光源在人物右上方時，額頭和臉頰是受光面，暗面區域如圖所示。為了突顯前方的臉，脖子的色調相對會更深。

半側面視角的光影表現

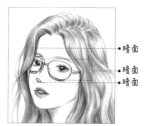

光源在半側面人物的右上方，暗面主要集中在右側眼窩、鼻底和眼鏡下方。左側臉頰因為被頭髮遮住了所以有了陰影。

正側面視角的光影表現

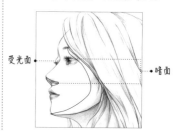

光源在正側面人物的右上方。靠近光源的一面是亮面，暗面則集中在鼻底、眼窩轉折處和圖中標示處的部分臉頰。

♥透視技法

五官的大小、位置會因為角度不同而發生變化,這種現象叫作透視。
一起來瞭解常見角度的頭像透視變化吧!

五 官 的 透 視 變 化

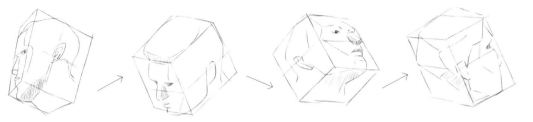

如圖所示,各個角度的頭像都可以用一個長方體來概括。在此基礎上可將五官的透視變化
理解成長方體框架的變化,頭部透視應該與長方體透視一致。

肩 頸 透 視 關 係

平視正面人物

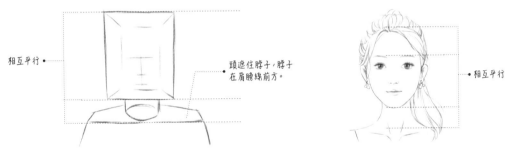

相互平行

頭遮住脖子,脖子
在肩膀線前方。

相互平行

可以用幾何體來理解人體動態。平面視角下,沿著頭部和身體繪製的輔助線會相互平行,可以將肩膀概括為一字形。

¾側面人物

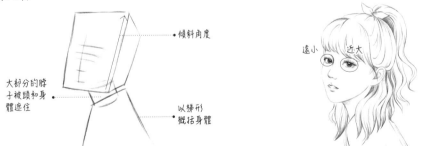

傾斜角度

大部分的脖子被頭和身體遮住

以梯形概括身體

遠小　近大

¾側面頭像的面部中線會呈弧線,五官偏向側面,右臉變窄。側面的身體可以概括成梯形。

俯視側面人物

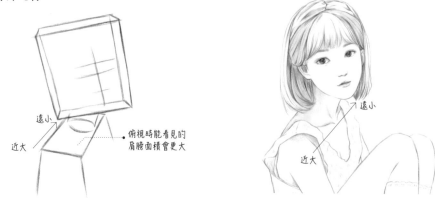

俯視時能看見的
肩膀面積會更大

遠小

近大

俯視的側面人物存在著近大遠小的透視關係。將肩膀看成一個變形的長方形,且能看到的面積會比較大。

常 | 見 | 的 | 透 | 視 | 問 | 題

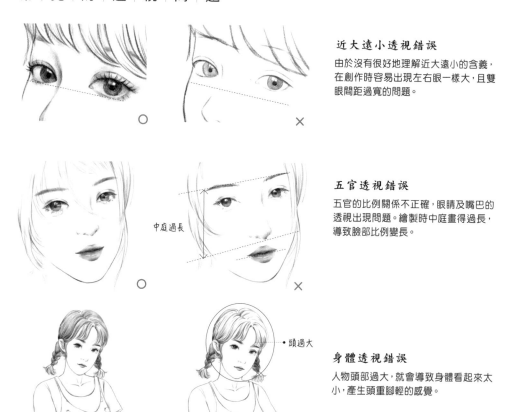

近大遠小透視錯誤
由於沒有很好地理解近大遠小的含義,在創作時容易出現左右眼一樣大,且雙眼間距過寬的問題。

五官透視錯誤
五官的比例關係不正確,眼睛及嘴巴的透視出現問題。繪製時中庭畫得過長,導致臉部比例變長。

身體透視錯誤
人物頭部過大,就會導致身體看起來太小,產生頭重腳輕的感覺。

中庭過長

頭過大

從簡單的
頭像
開始學習

♥CHAPTER TWO♥

多想與你相遇在溫暖的春日,
一起靜候花開。

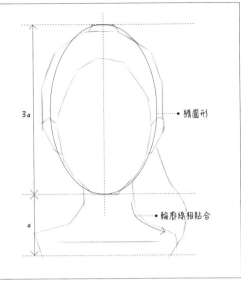

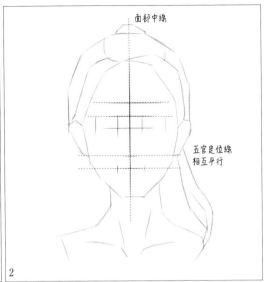

Step1 ｜ 起 ｜ 型

1. 根據頭身比用長直線概括出輪廓、頭髮和肩膀的位置。可以將頭部概括成橢圓，右側的馬尾輪廓線與肩膀輪廓相貼合。
2. 參考圖示用短線劃分頭髮的分區並找到五官的位置。要注意正面的五官定位線是相互平行的。

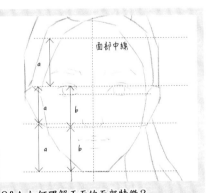

Q&A 如何理解正面的面部特徵？

1. 以面部中線為基準，左右兩側基本對稱。
2. 面部三庭是指在正面的平視視角下，將臉部長度均分成三等分。
3. 鼻底位於眼睛到下巴的½處。

3. 用短線和短弧線概括出五官輪廓。正面五官基本上是左右對稱的。用橡皮擦除多餘的輔助線。

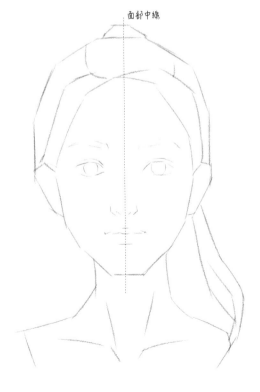

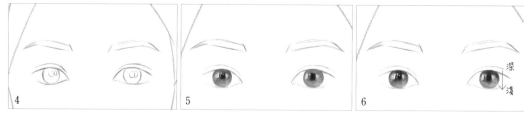

Step2 | 五 | 官

4. 用筆尖勾勒出眼睛的輪廓和細節，並用弧線表現雙眼皮。

5. 換用側鋒為眼珠鋪一層淺色的調子，再加重運筆力度塗黑瞳孔，並用橡皮擦出眼睛的高光和反光。

6. 側鋒從上眼瞼開始加深眼珠的色調。色調從上到下逐漸變淺，運筆時要避開高光和反光。

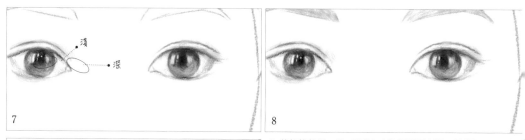

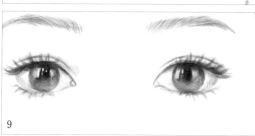

7. 將鉛筆放倒一些，用淺色來強調眼周和眼白的結構。再加重用筆力度強調雙眼皮和上眼瞼。

8~9. 用側鋒沿著眉毛輪廓塗畫底色，再換用筆尖刻畫眉毛的毛髮細節。繪製眉毛時可適當用橡皮擦除眉毛底色，以調整眉毛的深淺變化。用長短不一的短弧線勾畫睫毛，注意睫毛是呈一定的弧度向上生長的。

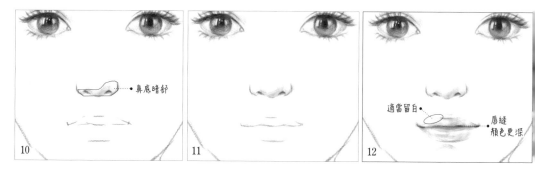

10. 用筆尖明確出鼻子的形狀。只刻畫鼻頭能讓畫面看起來更好看。換用側鋒在鼻底輕輕鋪上一層色調，來表現鼻子的暗面，增強鼻頭的立體感。

11. 刻畫嘴唇時，先用短弧線勾出嘴唇輪廓。上嘴唇的面積要小一些。

12. 換用側鋒塗畫唇瓣的色調和嘴唇下方的陰影，靠近唇縫的顏色要深一些。高光處留白。嘴唇塗色時色調不要塗滿，更能表現出嘴唇的水潤光澤感。

13~14. 用平滑的弧線勾勒臉部輪廓，用短線細化耳朵。橫握鉛筆，在耳廓部分鋪上一層調子來表現暗部，以區分畫面的明暗層次。

.3

14

飄散的髮絲

弧度平滑

15

16

17

Step3 頭 髮

5. 用弧線勾勒髮絲。放鬆手腕用輕鬆的線條來表現頭髮的蓬鬆質感，頭頂的髮絲有向後集中的趨勢。

6. 繼續用弧線細化髮絲細節。可以畫幾根飄散的頭髮，讓整體的形狀不那麼規整，人物看起來會更自然。

7. 用長弧線概括脖子，用短線刻畫鎖骨。

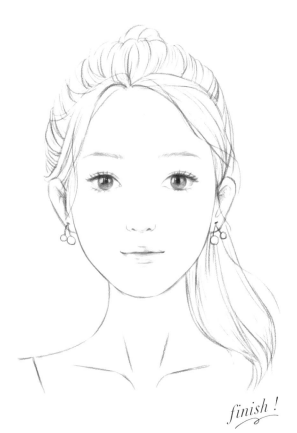

18

Step4 裝 飾

18. 用短線來表現櫻桃梗、圓圈概括櫻桃。櫻桃耳飾不宜過大，看起來會更可愛、美觀。

finish !

描紅小練習

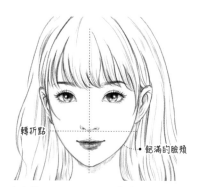

轉折點

• 飽滿的臉頰

繪畫筆記：正面臉部的輪廓特點

繪製臉部輪廓時，臉頰可以畫得飽滿圓潤一點，
這樣才能體現出少女感。注意輪廓的轉折點是
位於鼻底等高的水平線上。

描紅

· 不期而遇於春日 ·

或許，青春年少時的自在無憂，
恰是我們記憶中最懷念的時光。

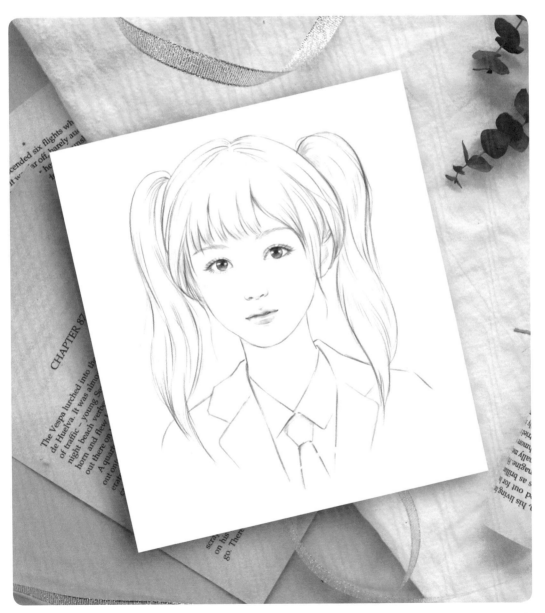

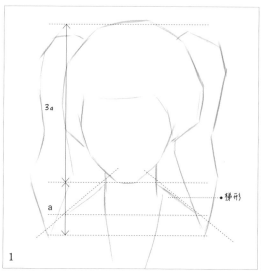

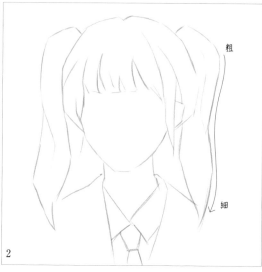

Step1 | 起 | 型

1. 根據頭身比用直線概括出輪廓。可以將脖子和肩膀看成梯形,左右的雙馬尾基本在同一個高度上。

2. 用短線概括出頭髮的大致分區。雙馬尾的形狀是上粗下細、上大下小。畫出服飾細節,要注意服飾間的層疊關係。

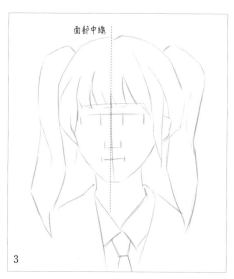

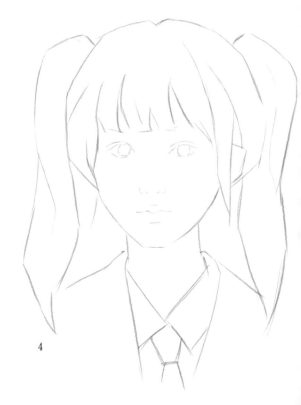

3~4. 用短線概括出五官的位置。要注意的是這張圖的面部中線略微偏左,所以五官會向右側輕移一點。在輔助線的基礎上,用短弧線細化出五官輪廓。

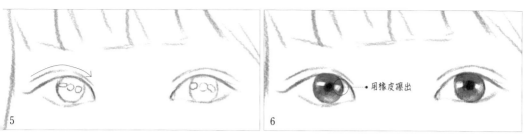

5

6 → 用橡皮擦出

Step2 | 五 | 官

5. 用筆尖勾勒眼睛輪廓、眼珠、瞳孔和高光,並用弧線勾畫雙眼皮,雙眼皮的弧度基本與上眼瞼平行。

6. 換用側鋒為眼珠塗畫一層淺色調,再加重力度塗黑瞳孔,高光部分用橡皮擦出即可。

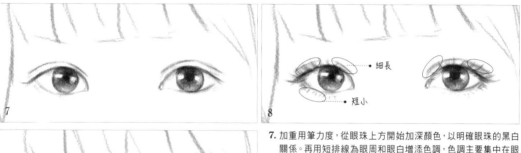

7

8 → 細長 → 短小

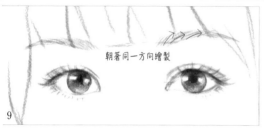

朝著同一方向繪製

9

7. 加重用筆力度,從眼珠上方開始加深顏色,以明確眼珠的黑白關係。再用短排線為眼周和眼白增添色調,色調主要集中在眼頭和眼尾。

8~9. 換用筆尖勾畫上下睫毛,下睫毛更短更小。將鉛筆放倒一些,用側鋒塗畫眉毛底色,再用筆尖在眉毛上勾勒少許毛髮,以表現蓬鬆感。

10

11

12 → 留白

10~11. 用筆尖勾畫鼻頭形狀,可將整體看成一個長方形。換用側鋒繪製鼻底陰影,加強鼻子的立體感。加深鼻孔顏色。用筆尖勾出嘴唇的輪廓。

12. 繼續用側鋒為嘴唇塗色。色調主要集中在唇縫和唇瓣邊緣,局部留白更能凸顯嘴唇豐盈光滑的柔軟感。

Step3 | 頭 | 髮

13. 用平滑的弧線勾勒臉和脖子輪廓。將鉛筆放倒一些，在臉和脖子的交界處塗畫筆觸以表現暗面。

14. 用弧線刻畫頭髮。頭髮的線條可以放鬆些，這樣看起來才自然。

15. 繼續用弧線組添加髮絲細節。髮絲主要集中在馬尾和頭髮的重疊處。

Q&A 如何繪製頭髮髮絲？

在添加髮絲時，要順著頭髮的生長方向繪製，並以長弧線為主，局部則用短線加深暗面和轉折面。長短線結合使用，髮絲才不會顯得過於雜亂。

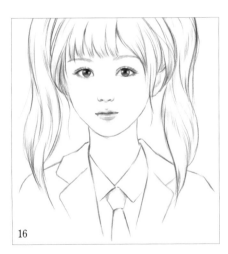

Step4 | 服 | 裝

16. 用短線繪製服裝。繪製時要注意衣領的大小和層疊關係。外套的衣領更大、線條更粗。雙馬尾的人物作品就完成了。

finish !

描紅小練習

繪畫筆記：頭髮的表現方式

頭髮的髮量較多時，可以先劃分出大致的
區域再進行細化。如圖注所示，這樣看起
來頭髮就不會太亂。

描紅

更多正面女孩的姿態素材

雙馬尾的左右高度基本一致。

繪製丸子頭時，頭髮的分組是
中間寬兩邊小。

給五官添加裝飾元素，增添
少女的俏皮可愛。

從頭到尾辮子逐漸變小。

嘴唇的色調不用畫得太滿。

繪製時要注意被頭髮遮住的
肩膀結構。

嘴角微微上揚表現出人物
微笑時的表情。

眼尾上揚可以表現人物的嬌媚。

· 巧笑倩兮，顧盼流年 ·

驀然回首，美目盼兮，清秀溫柔的面容，
是否依舊是你記憶中的容顏？

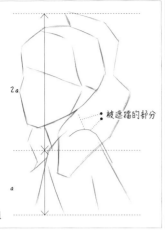

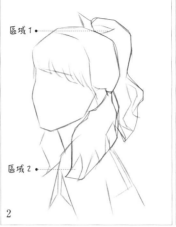

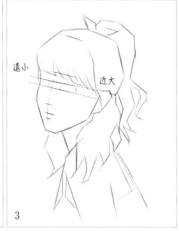

1

2

3

Step1 | 起 | 型

1. 根據頭身比用長直線概括出輪廓、頭髮和手臂的位置。注意肩膀被頭髮遮擋了一部分，起型時可以先將被遮擋的肩膀和脖子一起畫出來，以確保人體結構不會出錯。
2. 用短線分出頭髮的分叉形狀。概括出蝴蝶結和衣服的輪廓，可以參考圖中的分區來細化頭髮。
3. 半側面的面部中線會偏向一側。用短線依次標出五官位置，眼睛的大小要遵循近大遠小的透視規律。

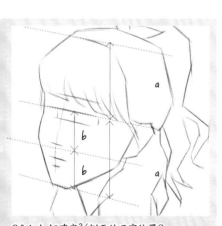

Q&A 如何確定¾側面的五官位置？

¾側面的人物其面部中線偏向右側，且頭頂到上眼瞼與上眼瞼到下巴的距離相等。鼻子位於上眼瞼到下巴中線偏上一點的位置。

4. 繼續用短弧線細化五官。繪製完細節後，用橡皮擦除多餘的輔助線。

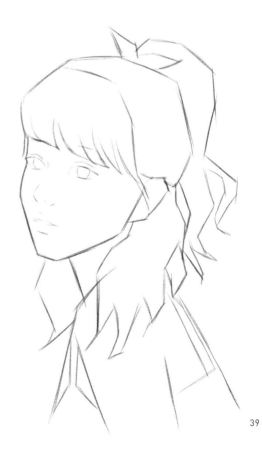

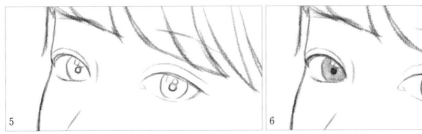

5

6

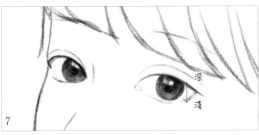

7

深
淺

Step2 | 五 | 官

5. 用筆尖勾出眼睛的輪廓、眼珠和瞳孔,並用雙線畫出上眼瞼的厚度。

6. 換用側鋒,減輕用筆力度,在眼珠處輕輕鋪上一層淺色調子。換用筆尖塗黑瞳孔,並留白高光處。

7. 加重用筆力度,從眼珠上方開始加深眼珠的顏色,越往下顏色越淺,並用筆尖加深上眼線。

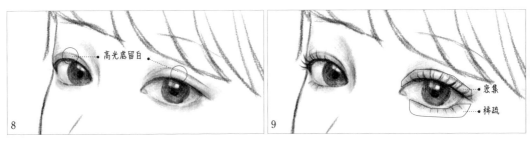

8

高光處留白

9

密集

稀疏

8~9. 將鉛筆放倒一些,在上下眼皮周圍和眼白處鋪上一層調子。眼白靠近上眼線處的調子顏色相對深一些。
　　 換用筆尖勾勒長短不一的眼睫毛,上睫毛更長更密集,並加深鼻梁旁的暗部。

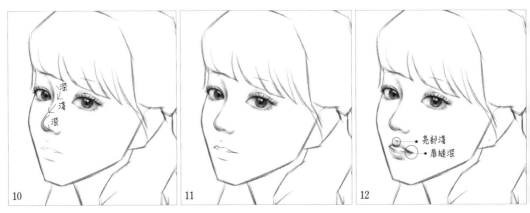

10

深
淺
深

11

12

亮部淺
唇縫深

10. 用筆尖明確鼻子的輪廓,要注意鼻子的線條是有深淺變化的。換用側鋒在鼻底輕輕鋪上一層淺色調子,以增強鼻子的明暗關係。

11~12. 刻畫嘴唇時,先用短線勾出嘴巴的形狀,上下嘴唇交界處的線條顏色更深一些。
　　　 再換用筆鋒繪製嘴唇的色調,靠近唇縫處的色調更深。亮部處留白。

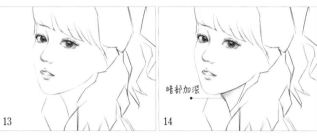

13

14

13~14. 用柔和的線條畫出臉部和脖子的輪廓。
橫握鉛筆,在臉和脖子連接的暗部鋪上
一層調子,以增強畫面的立體感。

暗部加深

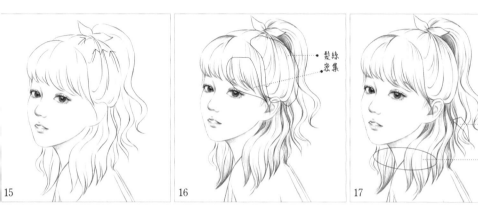

15

16

髮絲
密集

17

暗部
加深

劉海
投影

Step3 頭 髮

15~16. 用曲線勾勒女孩的頭髮。因為是紮馬尾辮,所以頭頂
的髮絲有向蝴蝶結集中的趨勢,且蝴蝶結周圍和劉海處
的髮絲會更密集。

17. 換用側鋒為頭髮鋪上一層色調,轉折面和暗部的顏色會更
深。畫出頭髮在臉部和脖子上投出的陰影,以區分頭髮和
臉部的前後層次。

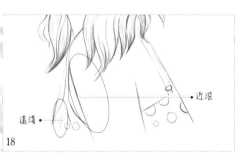

近深

遠淺

18

Step4 肩 膀 和 服 裝

18. 用平滑的弧線勾勒出肩膀和衣服輪廓,並畫出服裝上的
波點圖案。要注意靠後的胸部線條顏色較淺,肩膀的線條
較深,通過線條的深淺變化來表現人物的空間關係。

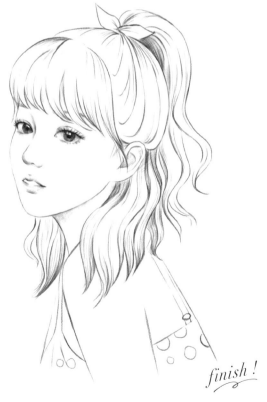

finish !

描紅小練習

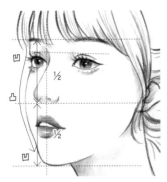

繪畫筆記：側面面部的特點

1. 側面人物的眉弓到鼻底的高度和鼻底到下巴的高度是一樣的，但眼睛要有近大遠小的透視關係。

2. 側面人物的面部輪廓要畫得飽滿圓潤。眼睛和下巴是凹陷的，臉頰處的線條是凸起的，圓潤的臉頰更能表現少女感。

描紅

· 微風輕拂鬢髮 ·

微風輕輕拂過耳畔，帶起幾縷髮絲，
風中傳來秋日的涼意。

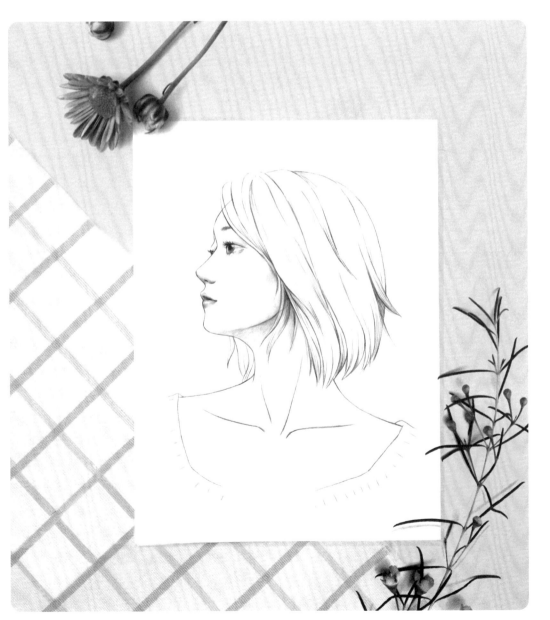

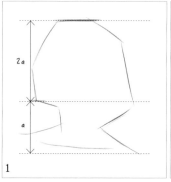

1

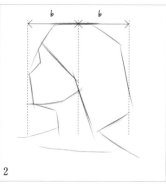

2

Step1 | 起 | 型

1~2. 橫握筆桿，按照如圖所示的人物比例用長直線概括出外形輪廓，此時的線條不用畫太深以便於後期的修改調整。用短線繼續定位臉部和頭髮的邊緣線。在側面角度時，臉部的寬度約為整個頭部的½。

3~4. 用短線畫出五官、鎖骨和衣服輪廓，要注意五官凹凸的轉折點，並用平行的線條標出眼睛的位置。

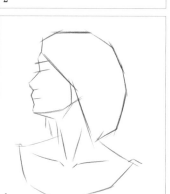

突

3

4

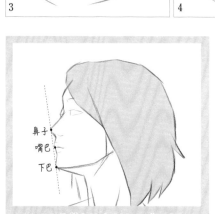

鼻子
嘴巴
下巴

Q&A 如何繪製出好看的側面五官呢？

在繪製五官時，將側面人物的鼻尖和下巴放在一條線上。嘴巴的位置在鼻尖到下巴的連線內部，這樣繪製出來的側面輪廓才會更好看。

5. 繼續用短線細化五官輪廓，並用短弧線刻畫頭髮的大致形狀。因為設定了人物右側有微風，所以繪製時要表現出頭髮向左輕輕飄起的動勢。

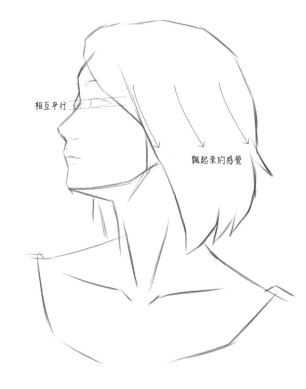

相互平行

飄起來的感覺

Step2 五 官

6. 用短線和弧線細化五官細節,並用纖細、平滑的弧線重新勾勒肩膀輪廓,讓肩膀的形態更加自然、柔軟。

7. 參考圖示的繪製方向,用長短不一的弧線將頭髮的大致走向繪製出來。

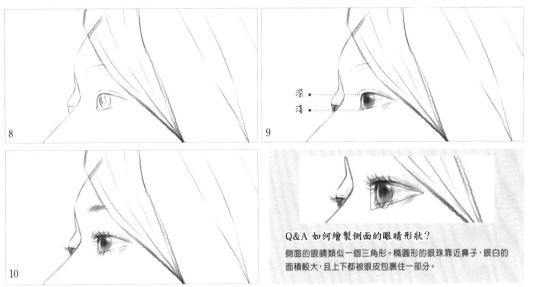

深
淺

Q&A 如何繪製側面的眼睛形狀?

側面的眼睛類似一個三角形。橢圓形的眼珠靠近鼻子,眼白的面積較大,且上下都被眼皮包裹住一部分。

8. 換用筆尖勾出眼睛的輪廓、眼珠和瞳孔,要留意近大遠小的透視關係,並畫出內眼瞼細節。

9. 減輕用筆力度,在上下眼皮和眼白處鋪上一層淺色調子。再加重力度著重加深瞳孔的顏色,高光處留白,並換用筆尖加深上眼瞼,畫出眼皮的厚度。

10. 用短弧線勾畫睫毛,上睫毛更長。眉毛用短線組刻畫,眉尾的顏色深一些。

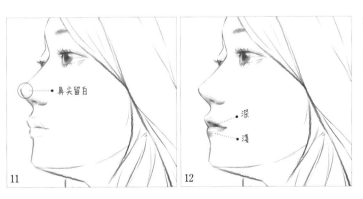

鼻尖留白

深
淺

11. 將鉛筆放倒,側鋒用筆畫出鼻底的重色。鼻尖不塗滿,讓鼻子看起來更立體,且鼻底到鼻梁的色調逐漸變淺。

12. 先為嘴唇鋪上一層淺色調。留白下嘴唇的高光處。換用排線的方式局部加深嘴唇,增強明暗對比。

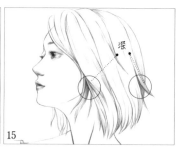

Step3 | 頭 | 髮

13. 用平滑的弧線勾勒下巴和側臉的輪廓。外輪廓的線條顏色會更深。

14~15. 用流暢的長短弧線勾畫頭髮,表現出柔順、飄逸的質感。耳朵處的髮絲可以稍微密集些。用排線組繪製髮絲細節,臉頰旁頭髮重疊處的髮絲顏色會更深。

16. 斜握鉛筆,在臉頰和頭髮相接處輕輕鋪上一層陰影以區分前後的層次關係。

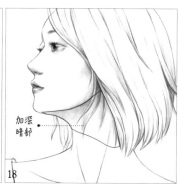

Step4 | 肩 | 膀 | 和 | 服 | 裝

17~18. 換用筆尖勾勒脖頸和鎖骨。脖頸的線條要更柔和、平滑一些。繪製時要注意頭部和脖子的連接關係是否正確。換用側鋒加深暗部的色調以增強立體感。

19. 露肩衣服的衣領用連續的弧線來表現。要畫出衣服的轉折面,並用短排線來繪製衣服的紋理。側面人物就繪製好了。

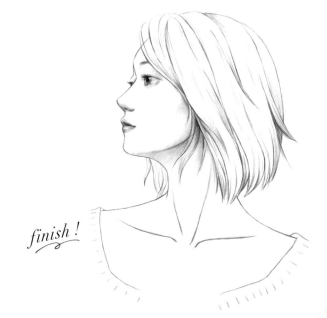

finish !

描紅小練習

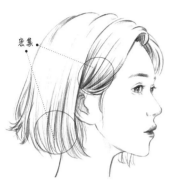

密集

繪畫筆記：正確理解髮絲的疏密關係

別在耳後和靠近肩膀的頭髮因受到擠壓，髮絲
會比較密集些。頭髮的其他位置可以少畫一點
髮絲。適當的留白才不會使畫面看起來太滿，
恰當的疏密關係能讓色調看起來更和諧。

描紅

身體輪廓 • ——— • 吊帶輪廓

繪畫筆記：表現出服裝穿在身上的真實感

主要是沿著身體的走勢來描繪服裝的輪廓，以此
來表現服裝穿在身體上的真實感。穿在身上的吊
帶所呈現出的弧度會與身體一致，要表現出隨身
體動態發生變化的真實感。

描紅

不同角度女孩的側臉素材

溫柔人物的側面輪廓線
要畫得柔和平滑。

馬尾紮得高一些,能表現出
人物幹練的氣質。

側面時將臉型畫得圓潤短小,
能表現人物的俏皮感。

用硬朗的線條描繪五官,表現
出人物颯爽的氣質。

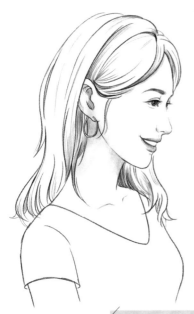

嘴唇的色調用得少一些,更能
表現其輕盈通透的質感。

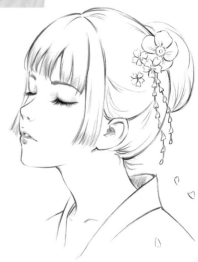

低頭時,脖子被遮住的
面積會較多。

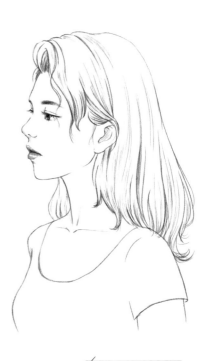

半垂眸能表現出一種
深思的狀態。

微抬頭時,五官會整體
上移一些。

不同動態的
少女
半身像

♥ CHAPTER THREE ♥

03

· 低眉淺笑 ·

回憶往昔，曾經歷過多少歲月，而你的臉上
只留下淺淺微笑。

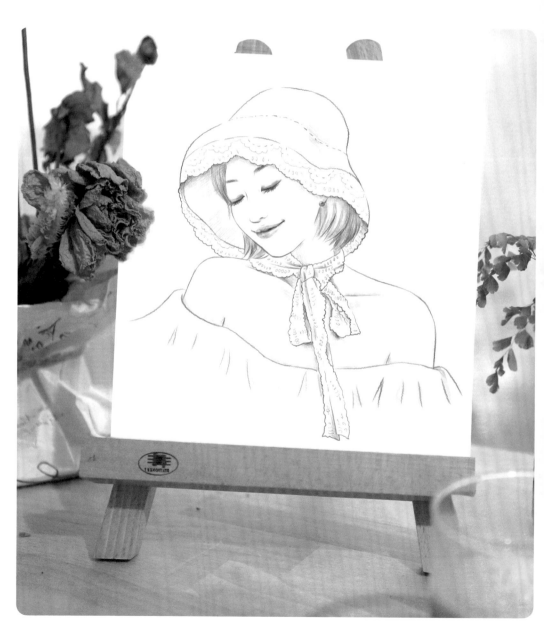

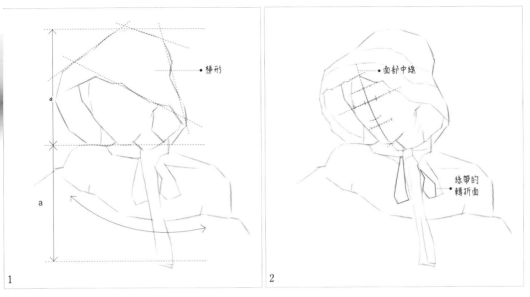

Step1 | 起 | 型

1. 用短線條概括出人物和服飾的輪廓。可以把帽子概括成不規則的梯形。要注意絲巾左側被下巴遮住的部分，
 絲巾的形狀是中間長兩端短。
2. 畫出面部的十字中線，面部中線要向左傾斜一些。用短線定出五官的位置，由於人物的頭是向右下偏的，因
 此整體五官也會微微向下。繪製出頭髮的分叉和絲帶的轉折面，以表現絲帶的立體感。

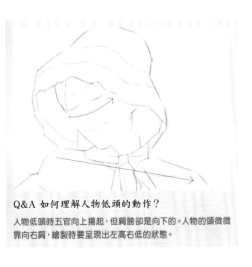

Q&A 如何理解人物低頭的動作？

人物低頭時五官向上揚起，但肩膀卻是向下的。人物的頭微微
靠向右肩，繪製時要呈現出左高右低的狀態。

3. 根據面部輔助線的位置，把五官繪製得更加完善。因為人
 物是閉眼的狀態，用弧線表示眼睛即可。嘴角微微向上揚
 起，這樣可以更好地體現微笑的表情。

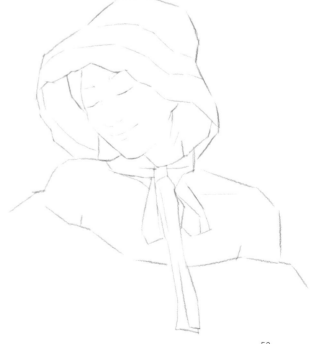

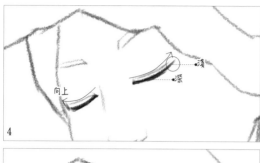

Step2 ｜ 五 ｜ 官

4. 立握鉛筆，用較重的線條畫出眼線，眼尾稍微淺一些。再用較輕的弧線勾出雙眼皮。
5. 根據眼睛的走向，用較輕的短排線畫出眼睛周圍的顏色，表現出暗部的投影，眼角和眼尾周圍深一些，中間的眼皮部分稍微淺一些。
6. 從眼線開始，用短線向下勾畫睫毛，睫毛中間較長兩端較短。

7~8. 順著眉形用短弧線輕輕畫出眉毛的顏色。再從眉頭開始用筆尖由下向上勾畫眉毛，讓毛髮的質感強烈一些。左側的眉尾被帽子遮住了，可以不用畫完整。

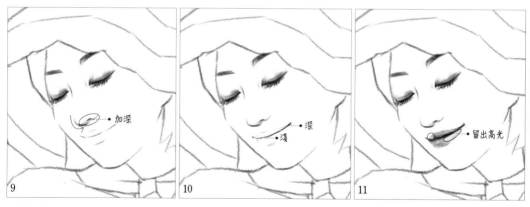

9. 用短弧線畫出鼻子。鼻頭可以畫得圓潤些，再將鉛筆放平一些，輕輕畫出鼻底的重色。
10. 加深唇線的顏色。要注意唇線的輕重變化，嘴角處可以稍微重一些。
11. 橫握鉛筆，順著嘴巴的外形結構排線，逐步加深顏色，唇縫周圍的顏色最深。留出嘴唇上的反光部分。

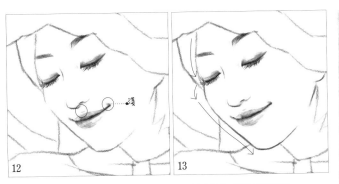

Q&A 如何塑造嘴唇的立體感?

通過色調的深淺變化來表現嘴唇的立體感。給嘴唇上色時,如果底色鋪得太滿、顏色過於均勻,看起來就會特別生硬。所以,要特別注意色調的深淺變化,且適當留白,以強化嘴唇的水潤質感。

12. 用較輕的短線畫出人中和嘴角。可以稍微用紙巾擦抹,讓線條更柔和。

13. 立握鉛筆,根據臉型用弧線勾出具體輪廓,要注意顴骨處的起伏感。在下頜處可以斷開,讓線條更鬆動。

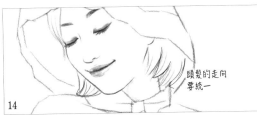

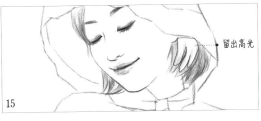

Step3 | 頭 | 髮

14. 用弧線勾勒出劉海和髮梢。繪製髮梢的線條要統一向左,使其成為一個V字形。

15. 橫握鉛筆,根據頭髮走向用短線組排出陰影,並留出高光和反光。

16. 用流暢的長弧線勾出肩部和鎖骨,左肩要比右肩更平滑。

Step4 | 服 | 飾

17. 立握鉛筆,勾出帽子的準確輪廓。帽檐可用抖動的曲線來繪製,細節則用斷開的線條表示。

18. 用筆尖輕輕勾出帽檐上的蕾絲花邊,用小圓圈表示鏤空的部分。

19. 橫握鉛筆,用短線組來加深側面的凹陷,再用較長的線條由深到淺畫出帽子內側的陰影。

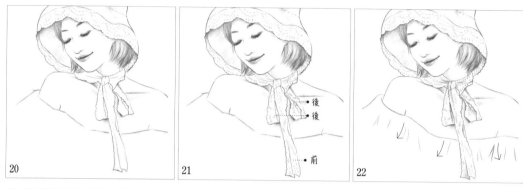

20. 用抖動的曲線畫出脖子上的絲巾，要注意絲巾之間的遮擋關係。橫握鉛筆，用短線組給脖子和絲巾添加陰影。

21. 立握鉛筆，用小圓圈來表現絲巾上的花紋，小圓圈的佈局與絲巾的走勢是一致的。

22. 用短線組再次加深陰影部分，讓絲巾更具立體感。用一些短線畫出衣領上的褶皺，線條的走向可以朝向不同方向。

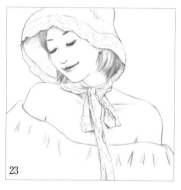

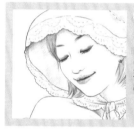

Q&A 如何畫出蕾絲帽檐的質感？

先用較輕的力度畫出抖動的曲線，曲線的排列可以有一定的規律。再在曲線上方畫出整齊的短線，在曲線下方用小圓圈來表現鏤空的花紋。蕾絲帽子可以很好地表現出人物的少女心

23. 用較輕的短線組加深的衣領。衣領在皮膚上的陰影也要畫出。最後在耳朵處畫出耳環，讓人物看起來更加時尚。

finish !

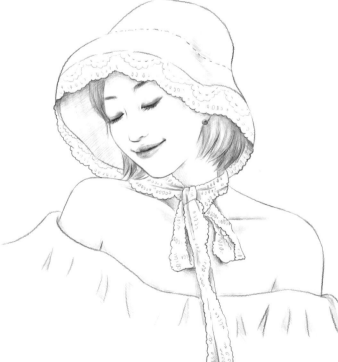

／描紅小練習／

····•面積小

繪畫筆記：棒球帽的繪製要點

因為是側面的姿態，所以棒球帽會產生近大遠小的透視。帽子右側的面積更大，左側的面積很小，且帽簷呈弧形，這樣帽子才有轉折的動態。

描紅

· 花香縈繞於心間 ·

春暖花開，採擷一抹花香，
感受春日的溫暖與甜美。

臉部中線

1

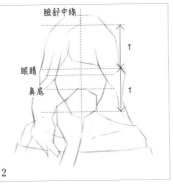

臉部中線

眼睛

鼻底

1

1

1

2

Step1｜起｜型

1~2. 用輕鬆的長線條概括出外形，並用多邊形來概括手中的花，再以短線畫出手的形狀。以臉部中線為基準，左右臉頰的輪廓是對稱的。在此基礎上，繼續用短線調整輪廓，並如圖所示定位出五官的大致位置。

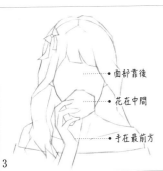

面部靠後

花在中間

手在最前方

3

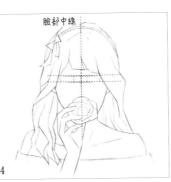

臉部中線

4

3~4. 用短線畫出頭上的髮帶、手的細節和花瓣。要注意手、花朵和面部的位置關係，並借助面部輔助線畫出左右對稱的眼睛，再用長線來表現髮絲。

Q&A 如何理解側面的手部特點？

手分為手掌和手指兩部分。可將手掌看成梯形，手指則是分佈在一個扇形內。不管手指的透視如何變化，指關節都是沿著弧線運動的。

5. 用纖細的線條細化五官。將眼睛看成一個平行四邊形，眼角低、眼尾高。用短弧線逐一繪製眼珠、鼻頭、花蕊和指甲，要注意花瓣和手的遮擋關係。

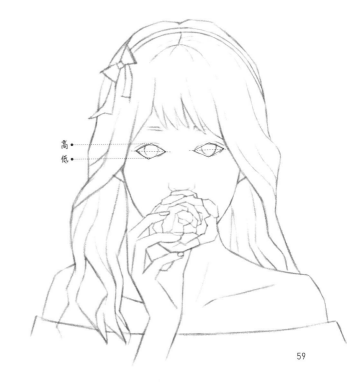

高

低

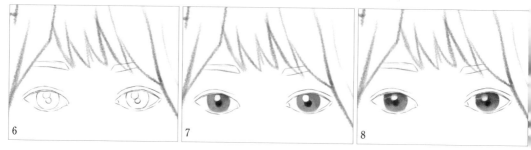

Step2 | 五 | 官

6~8. 用短弧線繪出眼珠的詳細結構，並用弧線勾出高光。繪製好線稿後，開始鋪畫底色，先鋪一層淺灰色，
再加重力道塗黑瞳孔，最後用短排線從上眼線開始加深眼珠的顏色。高光處留白。

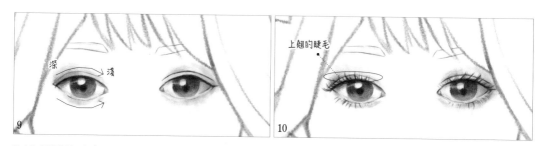

9~10. 側鋒運筆，在上下眼皮和眼白處輕輕加些短線組，並用紙巾擦拭柔和，讓色調看起來更自然，以增強眼睛的立體感。
用筆尖著重加深上眼線和雙眼皮的褶皺，並用短弧線畫出上下睫毛。上睫毛的顏色要深一些。

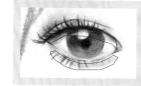

Q&A 如何表現眼睛的立體感？

通過陰影的繪製來表現眼睛的厚度。上眼皮因光照的影響
會在眼白處產生投影，投影的形狀和上眼皮的形狀一致；
下眼皮的投影則為靠近眼線邊緣的一排淺色暗部。

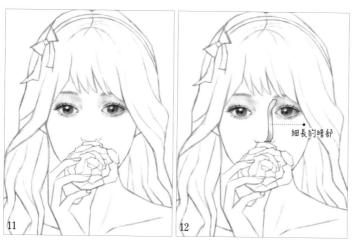

11~12. 用側鋒給眉毛鋪上一層底色。換用
筆尖畫出肯定的短線來表現眉毛的毛
髮質感。接著繞著眼睛周圍用短弧線
組排線，以區分出明暗層次。繼續用短
線組繪製鼻子的暗部並留白亮部。色
調的運用會讓五官變得更加立體。

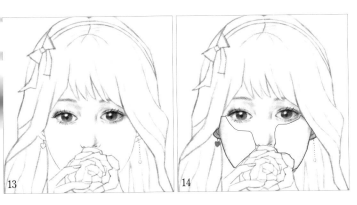

13~14. 用纖細的弧線細化臉部、耳朵和配飾。橫握鉛筆,在臉部暗面添加些弧線組,並用紙巾輕輕擦拭線條邊緣虛化色調,讓面部看起來更柔和。將耳環局部塗黑。

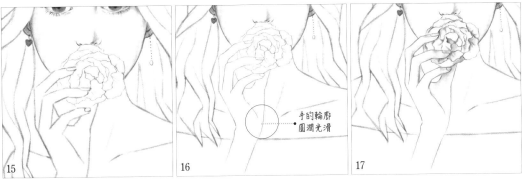

手的輪廓
圓潤光滑

Step3 | 手 | 和 | 花

15~16. 用曲線勾勒花瓣輪廓,要注意花瓣間的重疊、穿插關係。用平滑的長弧線繪製手部形狀,女性的手指修長纖細,繪製時要控制好線條的粗細。

17. 用側鋒鋪出手和花朵的暗部,留白亮部以區分出前後的層次;並用紙巾擦抹柔和局部的色調讓色調過渡得更加自然。

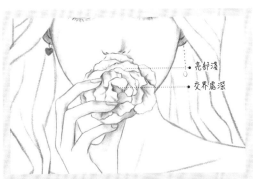

亮部淺
交界處深

Step4 | 頭 髮

18. 用弧線勾出蝴蝶結的形狀,短弧線表現蝴蝶結的褶皺,再用塗黑的方式繪製髮帶。髮帶的弧度要與頭部輪廓一致。

Q&A 如何表現花朵的明暗?

花瓣的色調變化豐富,光照處的色調顏色淺,可直接留白。每片花瓣的根部色調比較深,且逐漸往邊緣變淺。因此可以通過色調的深淺變化來表現花朵的明暗層次。

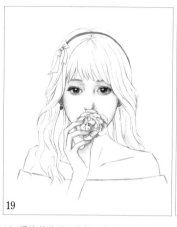

19

20

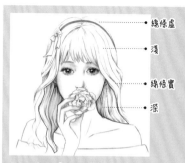

線條虛

淺

線條實

深

Q&A 如何表現頭髮的層次？

表現頭髮的層次有兩種方法：

1. 通過線條的虛實來表現。前面頭髮的髮絲用肯定的弧線來繪製，靠後的則用淺一點的弧線來表現。

2. 通過色調的深淺變化來表現。轉折面用深一點的線條繪製，亮部則大面積留白，以此來區分前後的層次關係。

19. 根據草稿所分出的頭髮來分組，用纖細的長弧線細化髮絲。繪製頭髮時要注意髮絲的穿插關係，一組一組地進行繪製。

20. 換用側鋒以長短弧線組為頭髮的暗部和轉折面鋪上一層深色調；亮部則適當地畫些纖細的髮絲以豐富細節。暗部還可以適度添加一些短線來豐富線條種類，加強頭髮的體積感。

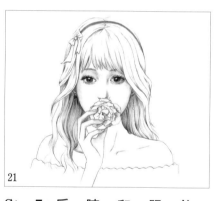

21

Step5 | 肩 | 膀 | 和 | 服 | 飾

21. 用筆尖以平滑的弧線勾出肩膀和鎖骨，用波浪線畫出衣領，最後用短線組繪製鎖骨的暗部。手拿花朵的人物就繪製好了。

finish !

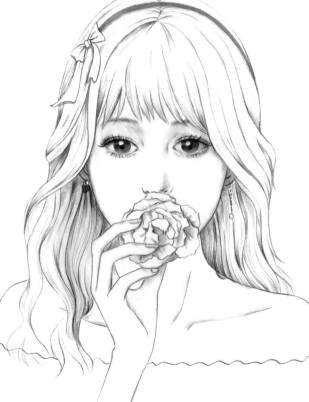

描紅小練習

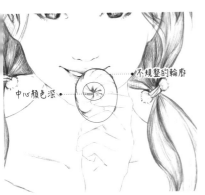

不規整的輪廓

中心顏色深

繪畫筆記：餅乾的繪製方法

餅乾的形狀可以用橢圓形來概括。用短弧線繪製餅乾的表面紋理，弧線集中的區域顏色較深。餅乾邊緣可用線破開規整的輪廓，這樣才能表現出餅乾粗糙的質感。

描紅

季節限定的著裝素材

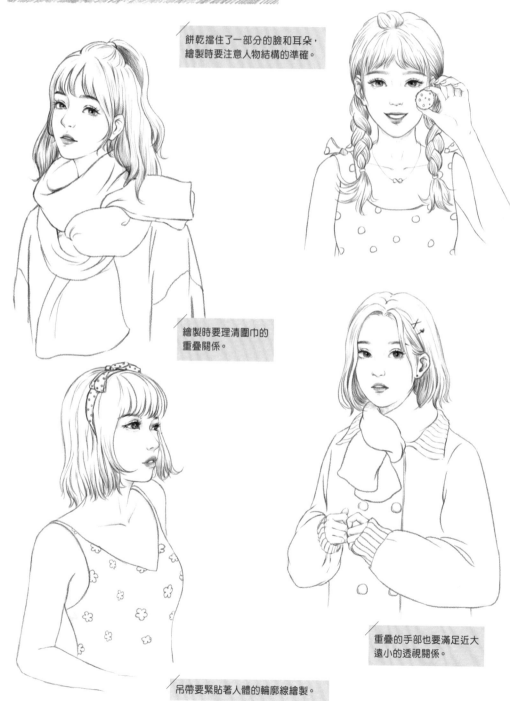

餅乾擋住了一部分的臉和耳朵，繪製時要注意人物結構的準確。

繪製時要理清圍巾的重疊關係。

重疊的手部也要滿足近大遠小的透視關係。

吊帶要緊貼著人體的輪廓線繪製。

遮著臉頰的頭髮形狀要與
臉的弧度一致。

人物左邊的頭髮被身體遮擋住大部分。

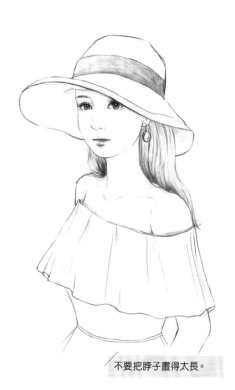

不要把脖子畫得太長。

穿著無袖時，手臂不能畫得太粗壯。

·歲月靜好，與君歡顏·

花開花落，春去秋來，只願歲月靜好，
心中留一方寧靜之地。

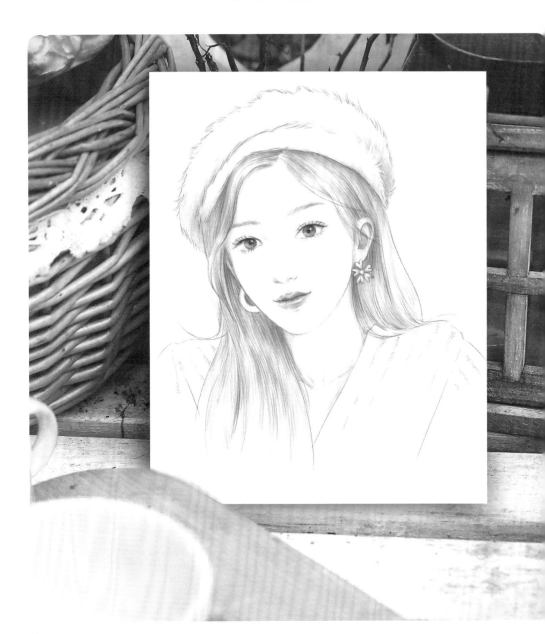

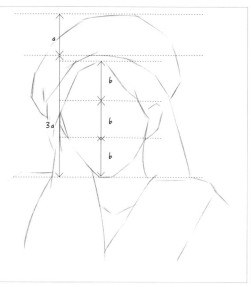

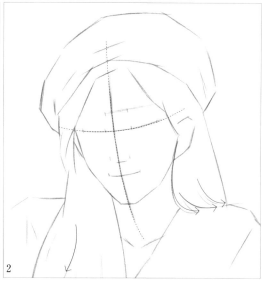

Step1 | 起 | 型

- 用長線條確定上半身的外形輪廓。耳朵位置如圖所示,劉海要擋住右耳,但左耳要全部露出來。
 帽子佔整個頭部的¼。
- 確定五官比例。面部微微偏左下方,所以面部中線會向左傾斜。用弧線分出頭髮的大致走向。

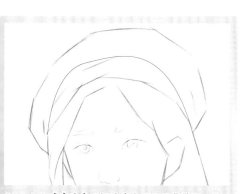

Q&A 如何真實地表現帽子戴在頭上的感覺?

帽子受到重力的作用會遮擋住大部分的頭髮,繪製時可以先把
頭髮的輪廓畫完整,再來繪製帽子。不要把前額的頭髮都遮住
了,這樣人物造型看起來就不夠美觀。

- 立握鉛筆用短線輕輕勾出五官的具體形狀。頭部微微向左傾
 斜,會產生近大遠小的透視關係。嘴角可以微微上翹,表現出
 微笑的感覺。

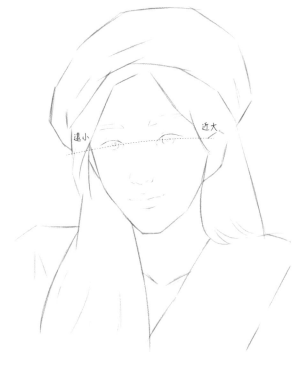

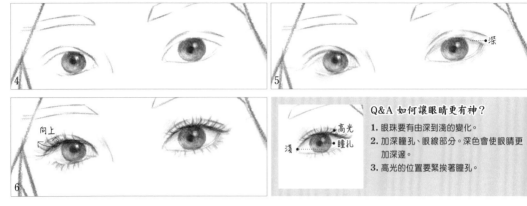

Q&A 如何讓眼睛更有神？

1. 眼珠要有由深到淺的變化。
2. 加深瞳孔、眼線部分。深色會使眼睛更加深邃。
3. 高光的位置要緊挨著瞳孔。

Step2 | 面 | 部

4. 用細膩的短線組刻畫出眼珠上深下淺的明暗關係。加深瞳孔，右上方的高光則用筆形橡皮擦出來。
5. 橫握鉛筆，用較淺的弧線組給左側眼睛鋪上一層淡淡的顏色。右側上眼皮的下方陰影可以畫得深一些，讓兩隻眼睛有所區別。最後再加深一下眼窩，讓眼睛看起來更加立體。
6. 加重用筆力度，加深眼線的顏色，讓眼睛看起來更深邃。再從眼線處向上勾出睫毛，上睫毛可以捲翹密集一些。

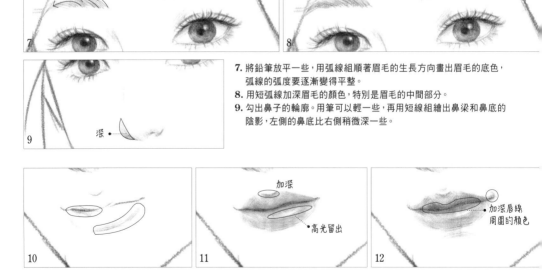

7. 將鉛筆放平一些，用弧線組順著眉毛的生長方向畫出眉毛的底色，弧線的弧度要逐漸變得平整。
8. 用短弧線加深眉毛的顏色，特別是眉毛的中間部分。
9. 勾出鼻子的輪廓。用筆可以輕一些，再用短線組繪出鼻梁和鼻底的陰影，左側的鼻底比右側稍微深一些。

10. 根據嘴唇的走向，用弧線組定出唇線和上下嘴唇的形狀。
11. 繼續加深嘴唇的顏色。下嘴唇可以稍微淺一些，要留出長條狀的高光。
 立握鉛筆加深唇線和上嘴唇的凹陷處。
12. 著重加深唇線周圍的陰影。用些小短線加深人中、嘴角和嘴唇下方的陰影，讓嘴唇更立體感。

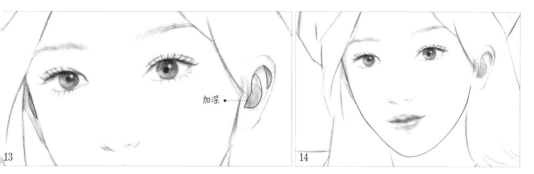

13. 用短弧線勾出兩側的耳朵。右側耳朵沒有被頭髮遮住，要畫出具體的輪廓，再用短線組加深耳朵的陰影。

14. 換用長弧線勾出臉部輪廓。女性的臉部輪廓用線要流暢柔和，不要有過多的稜角。

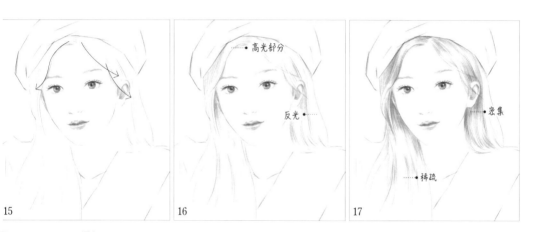

Step3 │ 頭 │ 髮

15. 立握鉛筆，用筆尖勾出頭髮。根據之前的頭髮分組再細分出每一縷的走向。額頭兩側的碎髮可以畫得飄逸一些。

16. 換用側鋒來加深頭髮的暗部顏色，以區分出整體的明暗關係，但要避開高光和反光。再用紙巾擦抹，讓色調更加柔和。

17. 用長弧線勾畫髮絲。靠近臉部的髮絲要勾畫得密一些，線條要有輕重變化。

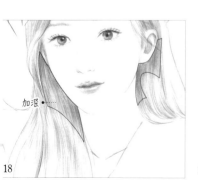

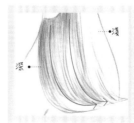

Q&A 如何繪製披在肩上的頭髮？

1. 根據脖子的方向整齊繪製頭髮的線條，盡量不要有交錯的線條。

2. 靠近肩部時要有弧度，向同一個方向匯合。

3. 靠近脖子的顏色深；遠離脖子的淺，且用線較虛。

18. 立握鉛筆，用筆尖加深臉頰兩側的頭髮，讓頭髮的體積感更加強烈。

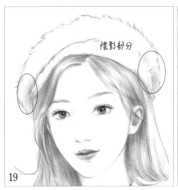 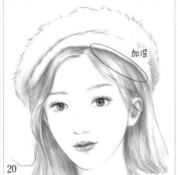 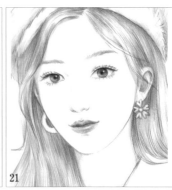

Step4│服│飾

19. 用短弧線沿著輔助線畫出帽子的輪廓，線條可以排得隨意些，以表現毛茸茸的質感。橫握鉛筆，在帽子兩側的暗部增添一些陰影，可以稍微用紙巾抹一下讓線條虛一些。

20. 再次加深帽子兩側的暗部。可以把帽子周圍的頭髮刻畫得深一些，以加強頭部的體積感。

21. 用鉛筆勾出耳環。可將右側耳環畫成被臉遮擋住的圓環，左側則畫成一朵小花，再用筆形橡皮擦出亮部。

22. 用抖動的曲線畫出衣服上的花紋細節。線條的抖動頻率要高一些，且要有由重到輕的變化。

／描紅小練習／

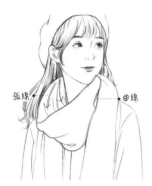

弧線 ●‥‥‥‥‥‥‥● 曲線

繪畫筆記：表現圍巾的褶皺感

用兩種方式畫出褶皺的感覺：

1. 直接用弧線表示。弧線能表現褶皺走向，也能表現柔順的感覺。
2. 用曲線表示暗部。一般會在邊緣處用曲線勾出暗部色塊的輪廓。

描紅

· 沉醉於你的笑顏 ·

涼爽可口的冰淇淋和甜美的水果，
是夏日最好的伴侶。

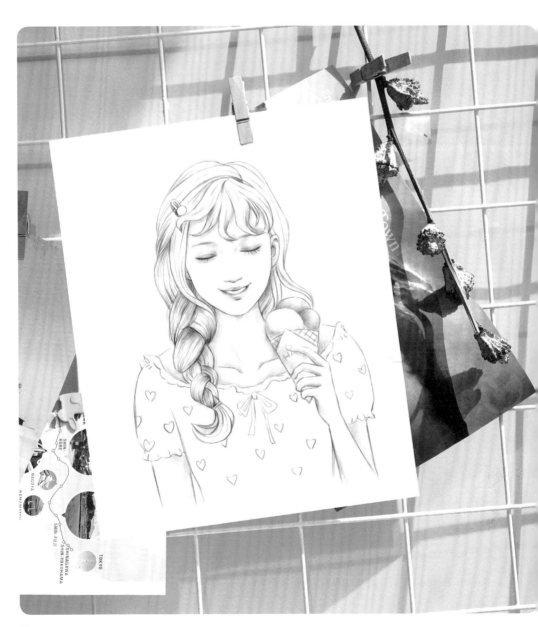

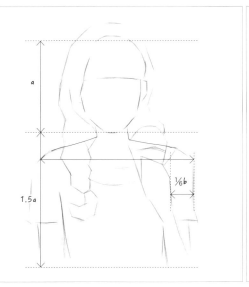

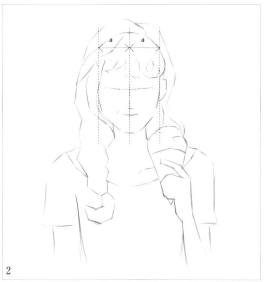

Step1 | 起 | 型

1. 參考圖中的比例以確定人物的頭身比,並概括出形。可以先畫出被擋住的肩膀的完整結構線,以確保比例正確。
 還需要注意左手距離手臂的寬度約為肩膀的⅙。
2. 繼續用短線細化細節,並用橫線標出五官位置。正面人物的面部兩側其比例基本上是相同的。

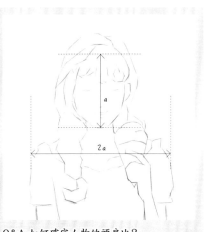

Q&A 如何確定人物的頭肩比?

女孩的肩寬大約是兩個頭的長度。起型時,可以根據頭
部的大小來確定肩寬;過寬或過窄都會讓人看起來覺
得不自然且缺少美感。

3. 在輔助線的基礎上用弧線將五官繪製得更細緻。因
 為是微笑的表情,嘴角要繪成微微上揚的狀態。

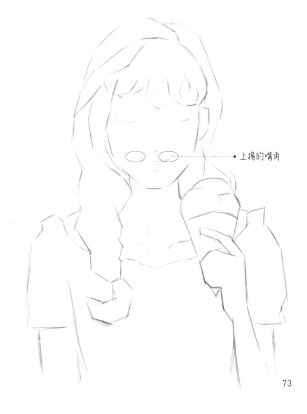

• 上揚的嘴角

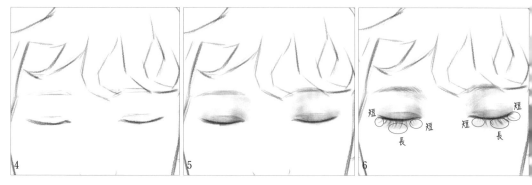

Step2 | 五 | 官

4. 用筆尖勾勒眼睛。雙眼皮的線條要纖細，眼線則相對更深更粗。

5. 換用側鋒在眼睛周圍鋪底色，眼睛兩端的顏色較深。繼續輕輕塗出眉毛底色。留白出眼皮上的高光。

6. 用筆尖勾出眼睫毛。睫毛中間長兩側短。稍微加重力度局部加深眉毛的底色，以加強明暗變化。

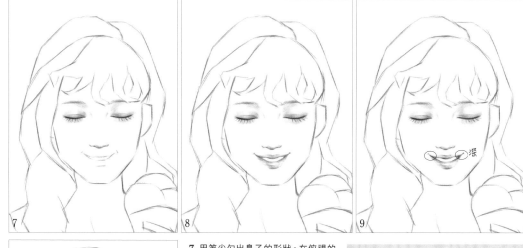

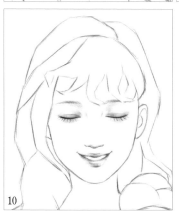

7. 用筆尖勾出鼻子的形狀。在俯視的角度下，鼻孔會被遮住，只需畫出鼻底的線條即可。用側鋒輕輕加些色調，來表現鼻底的厚度。

8~9. 繼續用側鋒為嘴唇塗色，高光留白。加重運筆力度改以筆尖明確出唇線的形狀，上下唇交接處的線條要深一點。

10. 在輔助線的基礎上，用平滑的弧線勾出臉部輪廓。

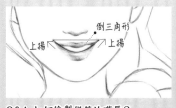

Q&A 如何繪製微笑的嘴唇？

不同情緒下，嘴唇的形狀會不一樣。微笑時，嘴角微微上揚，嘴巴呈倒三角形，且唇線要有深淺變化，看起來才會更加自然。

11

12

13

劉海
投影

14

Step3 ｜ 頭 ｜ 髮

11~12. 根據草圖的頭髮分區,用弧線勾出輪廓,再用纖細的弧線刻畫髮絲,並為頭髮鋪上一層淺色調。勾出髮夾。

13. 在頭髮的轉折面和重疊處,以及髮夾的暗部添加髮絲。通過疊筆觸來表現髮絲的明暗變化,以加強頭髮的層次感。留白亮部。

14. 換用側鋒來繪製劉海在臉上的投影,投影的形狀會隨著劉海的形狀而變化。用短線組繪製耳朵的暗面。

大

轉折點

Q&A 如何繪製麻花辮?

先用短線畫出上粗下細的辮子輪廓。要畫出編髮的轉折點,再用弧線左右交疊地畫出內部的走向。在此基礎上,沿著辮子輪廓線添加髮絲細節,辮子交疊處的顏色要更深一些。

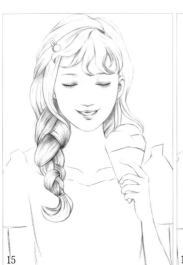

15

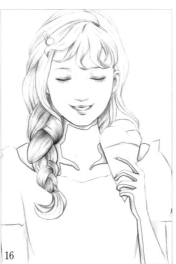

16

Step4 ｜ 身 ｜ 體

15. 用弧線明確脖子和鎖骨輪廓,用短弧線勾畫左手,手指要畫得纖細些。

16. 橫握鉛筆以排線方式加深脖子、鎖骨和手的暗部。

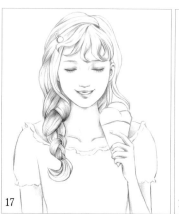

17

18

17-18. 用弧線繪製衣服。衣服上的蕾絲用曲線來勾勒，並用筆尖勾出蝴蝶結和心形圖案。穿在身上的衣服會因動作的牽引，而使衣服上的圖案發生形變；所以，每個心形的大小不能畫得一樣。

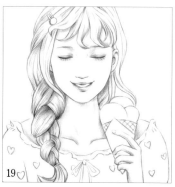

19

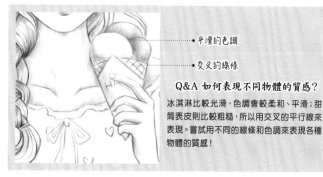

•────→ 平滑的色調

•────→ 交叉的線條

Q&A 如何表現不同物體的質感？

冰淇淋比較光滑，色調會較柔和、平滑；甜筒表皮則比較粗糙，所以用交叉的平行線來表現。嘗試用不同的線條和色調來表現各種物體的質感！

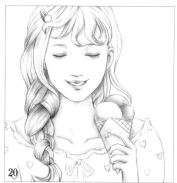

20

Step5 | 冰 | 淇 | 淋

19~20. 用筆尖勾出冰淇淋的形狀，甜筒則用交叉的格紋來表現。換用側鋒為冰淇淋上色，並畫出手在冰淇淋包裝紙上的投影。微笑的冰淇淋女孩就畫好了。

finish !

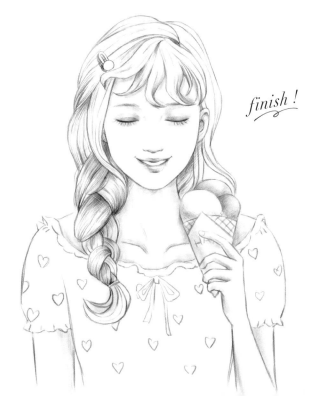

／描紅小練習／

被遮擋的
部分較多

大　　小

繪畫筆記：正確理解透視變化

因為人物微微向右傾，所以會產生近大遠小的透視。這會讓人物的左側頭髮、左側眼睛和左側肩膀都比右側所呈現的要小；且這張圖的頭部偏向畫面右側，所以右側的頭髮會有較多的遮擋。

描紅

· 柔軟的小時光 ·

從酣眠中醒來，安然享受
這片刻的寧靜、和諧！

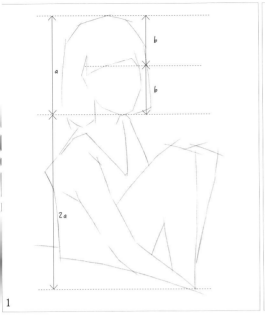

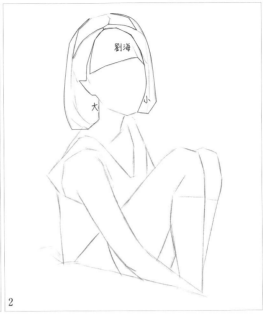

Step1 | 起 | 型

1~2. 根據圖中所標注的比例,用長線概括出人物的外形。要注意的是人物是側坐的姿勢,但臉部又是偏正面的。
　　 用短線細化輪廓,畫出頭髮分區,人物右側的頭髮面積相對更大一些。

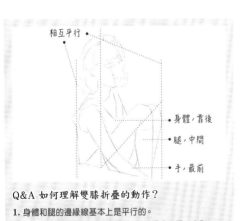

相互平行

身體,靠後

腿,中間

手,最前

Q&A 如何理解雙膝折疊的動作?

1. 身體和腿的邊緣線基本上是平行的。

2. 上半身和折疊雙膝之間的關係,可以看成一個V字形。

3. 手、腿和身體三者的位置關係如圖所示,環抱大腿的手遮
　 擋了一部分的腿,折疊的大腿擋住了大部分的身體。

3. 在草圖的基礎上,用短線依次標出眼睛、鼻子和嘴巴的
　 位置。因為透視關係,五官會產生近大遠小的變化。

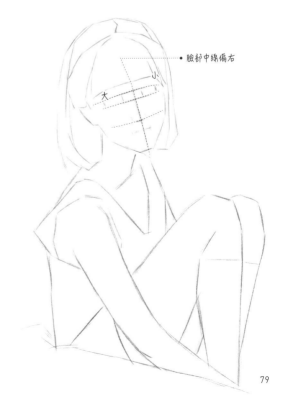

臉部中線偏右

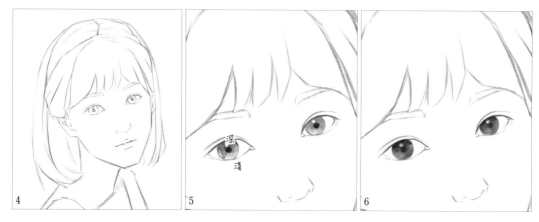

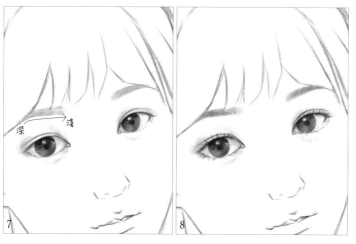

Step2 | 五 | 官

4. 在草圖的基礎上，用筆尖勾畫出五官細
 節，並調整劉海的輪廓。

5~6. 側鋒運筆，給眼珠鋪上一層漸變的
 色調，留出高光並塗黑瞳孔。加重運筆
 力度，從上眼瞼開始繼續加深眼珠的顏
 色，越往下顏色越淺。

7~8. 側握鉛筆，給眉毛鋪上一層灰色調，
 再減輕力度，在眼白和眼睛周圍塗上一
 層淺色調，以加強立體感。換用筆尖勾
 出眉毛和睫毛細節。

Q&A 如何表現鼻子的立體感？

先勾出鼻子的輪廓。為了整體的美觀，可
以先不用畫出鼻梁。接著用側鋒在鼻底鋪
上一層色調，並用筆尖著重加深鼻孔的暗
部。通過色調的明暗對比來表現鼻子的體
積感。

9~10. 用筆尖勾出鼻子的輪廓。繪製時要注意因透視關係，左側鼻孔梢大一些。側鋒用
筆，在鼻底輕輕鋪上一層色調，以加強鼻子的體積感。

11

12

高光

13

暗部加深

14

11. 用筆尖勾出嘴唇的形狀。唇線要有深淺變化,唇角和唇縫的顏色要深一些。

12~13. 側握鉛筆,用筆肚給嘴唇鋪上一層淺色色調,嘴唇內的顏色要深一些。
用筆形橡皮在上下唇瓣上擦出細長的高光,上唇唇的高光要細小些。

14. 用柔和的弧線概括出臉部輪廓,並勾出耳朵細節。側鋒運筆給耳廓上色,以
區分出耳朵的明暗關係。

15

16

17

深

深

深

淺

淺

18

Step3 頭 髮

15~16. 先用弧線細化髮帶,再根據草圖中的頭髮分區,用筆尖勾出頭髮的輪
廓和髮絲細節。髮絲的線條要纖細平滑。

17. 以側鋒運筆來繪製髮帶上的褶皺,靠近髮根的顏色更深。要注意色調也是
有深淺變化的,不要全都塗成一個色塊,這樣看起來才會更加自然生動。
最後用長弧線繪製淺色髮絲。

18. 用弧線組刻畫短些髮絲。髮絲主要集中在暗部和頭髮重疊處,可用淺一些
的線條來繪製少量的亮部髮絲,通過明暗對比來增強頭髮的質感。

19

20

21

22

Q&A 如何表現側面少女的纖瘦感？

側面少女的輪廓很容易畫得很粗壯，這時可用短線來表現脖子上的肌肉和鎖骨，借助人體的結構線條來表現女孩纖瘦的體態。人物是側坐的，會產生近大遠小的透視變化，內側的鎖骨線會短一些，且走勢呈弧線。

弧線

Step4 | 身 | 體

19. 放倒鉛筆來繪製頭髮在面部的投影。投影的形狀與頭髮輪廓一致。

20~22. 用筆尖勾畫脖子和鎖骨。脖子被頭髮擋住一部分。用平滑的曲線勾畫裙子，以表現裙子的柔軟質感；並畫出吊帶的轉折面。用長弧線勾出手臂形狀。

23

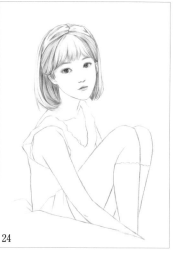

24

23~24. 用弧線勾畫大腿的形狀。重疊在一起的大腿會因為側面的透視關係，而產生近大遠小的變化。最後用抖動的線條來明確被子的邊緣輪廓，人物部分的線稿就完成了。

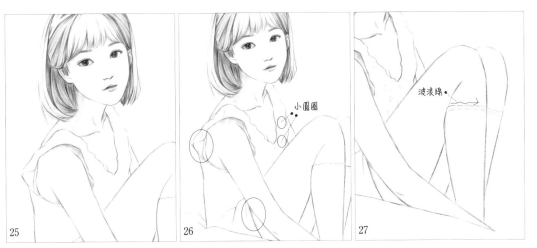

小圓圈

波浪線

25

26

27

25. 側鋒運筆,在脖子和鎖骨處鋪上一層線條組,再用紙巾輕輕擦拭柔和色調。用相同的方法畫出吊帶在身體上的投影。

26~27. 用筆尖勾畫裙子和襪子上的圖案,線條顏色要比輪廓線更淺。裙子上的圖案用小圓圈表現,蕾絲襪子則用波浪線和小短線來刻畫。通過變化線條形式來表現不同的物體,讓細節更加豐富耐看。用短線組加深衣服的暗面和裙子在大腿上的投影。

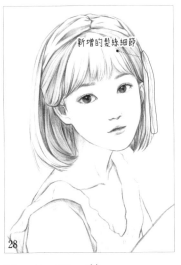

新增的髮絲細節

28

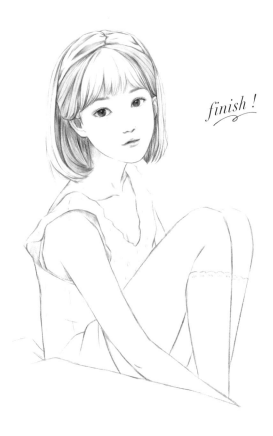

finish!

Step5 | 調 | 整

28. 觀察整幅完成圖會發現左側的頭髮有些貼面,看起來不夠自然;所以用弧線對右邊的頭髮作出調整。平時創作時也要養成邊畫邊觀察的習慣,有時候一點點的細節調整,就能讓畫面變得更加精緻。

描紅小練習

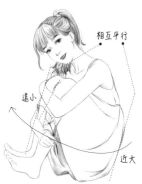

相互平行

遠小

近大

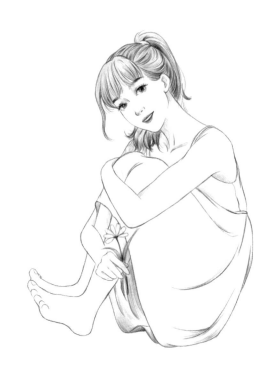

繪畫筆記：雙手環抱小腿的坐姿

1. 腿部和身體的邊緣線基本上是平行的。
2. 起型時可先把被擋住的右手結構線補全，這樣在繪製時才更容易理解其構成。要注意的是，由於近大遠小的透視關係，右手臂的面積會小一些。

描紅

少女們的可愛日常素材

繪製思考動作時，要注意
手指和臉的關係。

帽子比較厚實時，更要準確地畫出
戴在頭上的感覺。

繪製時要注意杯子和手的
大小關係。

食物擋住下巴時，也要注意
臉部線條的準確性。

臉部的小紅心可以增添
人物的柔媚感。

注意單手托腮的動作
和臉部的關係。

手部有動作時，在繪製時
要將手畫得好看一些。

繪製時要注意折疊的
腿部結構。

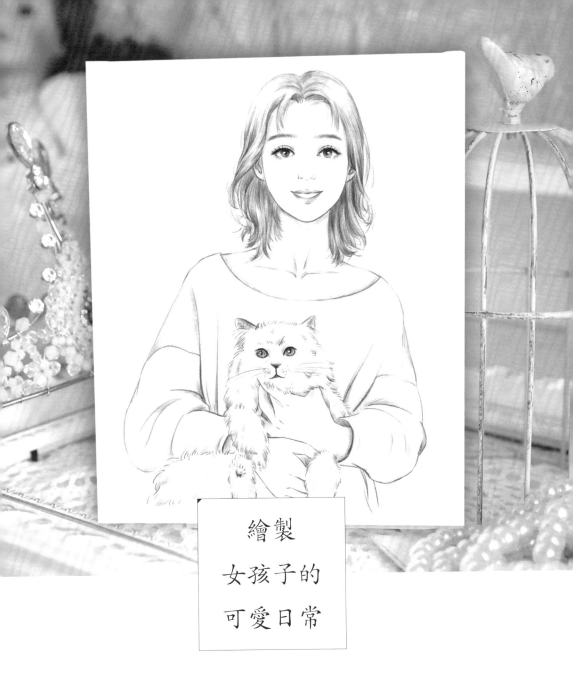

繪製

女孩子的

可愛日常

♥ CHAPTER FOUR ♥

·俏皮可愛的日常·

就算歲月匆匆流過，時光在臉上留下了痕跡。
在我眼中你永遠是十八歲。

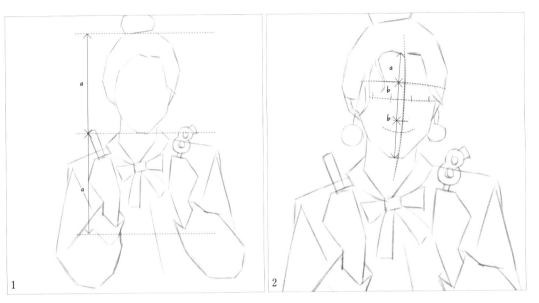

Step1 | 起 | 型

1. 橫握鉛筆，以側鋒概括出人物拿著生日蠟燭的輪廓。注意，頭到下巴的距離和下巴到袖口的距離是一樣的。

2. 用弧線畫出面部中線。可以向右偏一些以表現微微向左下低頭的動作；所以髮際線到眉弓的距離，比眉弓到鼻底的距離稍短。

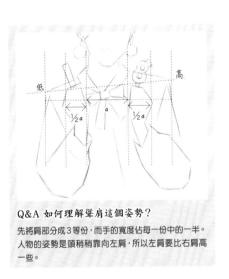

Q&A 如何理解聳肩這個姿勢？

先將肩部分成3等份，而手的寬度佔每一份中的一半。人物的姿勢是頭稍稍靠向左肩，所以左肩要比右肩高一些。

3. 根據面部中線，用筆尖勾出五官的具體形狀。因為人物是閉著眼睛的，所以用兩條弧線來表現眼睛即可。注意眼睛和眉毛都是右高左低。

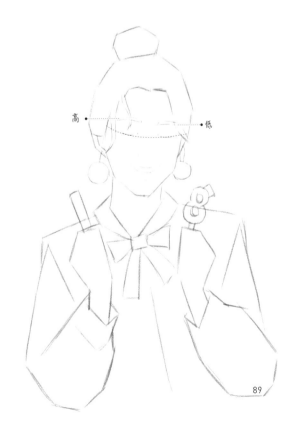

89

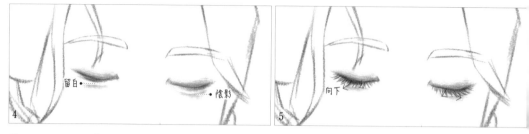

Step2 | 五 | 官

4. 橫握鉛筆，根據眼睛的走向用短線組排出眼睛周圍的陰影。對臥蠶進行留白處理，並在臥蠶下方畫些陰影以增強眼睛的體積感。

5. 用筆尖自上而下畫出弧線來表現睫毛。睫毛呈現向外擴散的感覺，線條不用太整齊。

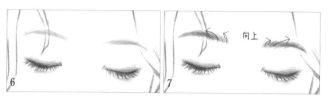

6. 用弧線畫出眉毛。可用紙巾稍微擦抹，讓線條更加柔和。

7. 立握鉛筆，依照眉毛走向用筆尖勾出細節。

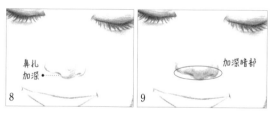

8. 勾出鼻子形狀。可以稍微加重鼻孔處，和鼻子的輪廓線做出區別。再用短線組排出鼻頭處的明暗交界線。

9. 繼續加深鼻子的暗部陰影。用輕一些的線條多次疊加，讓色調出現自然、柔和的過渡。

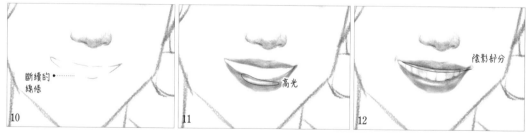

10. 依照線稿用筆尖輕輕勾出斷續的線條，來表示嘴巴內的輪廓，嘴角處可以稍微加深一些。

11. 順著嘴巴的走向，用側鋒排出上下嘴唇的線條，逐漸加深嘴唇的色調，轉折部分和嘴角處可以深一些。在下嘴唇留出長條狀的高光。

12. 立握鉛筆，勾出牙齒的具體形狀，再添上一層淡淡的陰影，不要畫得太黑。

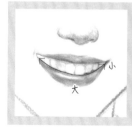

Q&A 如何體現牙齒細節？

微笑時會露出牙齒，繪製時可以先畫出牙齒的形狀，牙齒的大小會向兩側逐漸變小。換用側鋒為牙齒輕輕鋪上一層調子，不要畫得太深，因為潔白的牙齒看起來更唯美。

13

14

15

嘴角加深

16

暗部
留白

13. 用筆尖加深牙齒與下嘴唇的連接處,兩側的嘴角可用短線組反覆加深。
14. 用平滑的弧線勾出臉部輪廓,臉頰要畫得圓潤飽滿些。
15. 用弧線勾出兩側的耳朵,因為透視和頭髮的遮擋關係,兩側的耳朵只會露出一半,且左側耳朵會比右側的大。
16. 橫握鉛筆,用側鋒畫出耳朵的暗部陰影。右耳的高光部分要進行留白處理。

17

分散狀

18

弧形

19

亮部留白
暗部

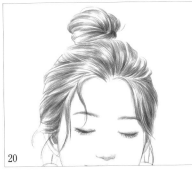
20

Step3 │頭│髮

17. 從髮際線開始,用弧線勾出每一縷頭髮的走向。線條要有長短變化,且不用太整齊。
18. 用弧線從下往上繪製丸子頭的部分。
19. 橫握鉛筆,用弧線組加深每一縷頭髮的暗部,以區分出頭髮的黑白關係和層次感。
20. 繼續加深整體頭髮的色調。亮、暗部間可以用較淺的線條進行過渡,讓整體更加和諧。

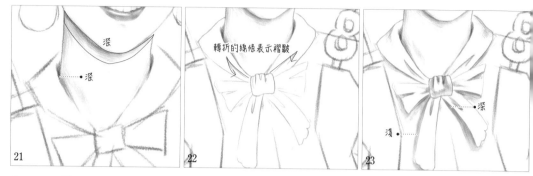

21 深 深

22 轉折的線條表示褶皺

23 深 淺

Step4｜裝｜飾

21. 換用側鋒以弧線組塗畫脖子處的陰影。靠近畫面左側的下巴和脖子可以稍微畫深一些。再加重用筆力度，加深脖子和衣領的連接處。

22. 用筆尖勾出領巾和蝴蝶結的輪廓，線條可以流暢些。用轉折的線條畫出蝴蝶結上的褶皺。

23. 橫握鉛筆，用短線組畫出領巾的厚度。蝴蝶結的陰影可以先用紙巾擦抹一下，再添加些細膩的線條；陰影要有深淺的變化。

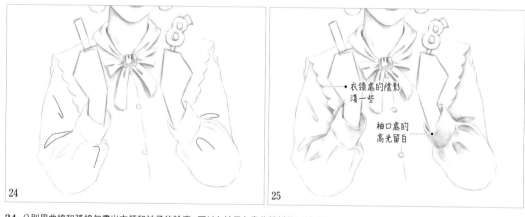

24

25 衣領處的陰影淺一些　袖口處的高光留白

24. 分別用曲線和弧線勾畫出衣領和袖子的輪廓。可以在袖子上畫些轉折的弧線來表示褶皺。用小圓圈來表現胸前紐扣的細節，並用長線將紐扣串起來。

25. 用短線組加深衣領的暗部、袖子上的褶皺和袖口。衣領下方的陰影淺，袖子上的褶皺深。要留出袖口上的高光細節。

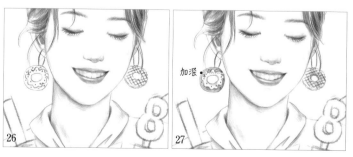

26

27 加深

26. 勾出兩側的耳環。形狀可以看作兩個甜甜圈，右耳耳環上的花紋用波浪線和點來呈現，左側的則畫成格子狀。

27. 橫握鉛筆，用短線組畫出右側耳環的固有色，並加深兩側耳環的陰影，讓畫面看起來更加細緻。

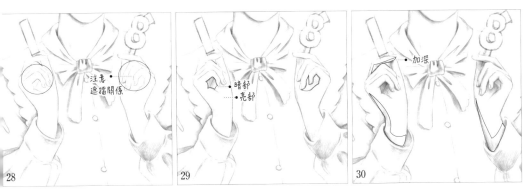

Step4 | 手

28. 用流暢的線條畫出拿著生日蠟燭的手,手指可以畫得細長些。兩隻手的手指依次捲曲,手與手之間有部分的遮擋關係。
29. 用側鋒排出細膩的線條以表現手部暗面的色調,區分出大致的明暗關係;手心處的暗部可以深一些。要留出手腕處的高光。
30. 用短線組加深手指內側和手腕處的暗部,以提高整個手部的立體感。

31~32. 將蠟燭勾畫成1和8,並在數字
上畫出星星和皇冠。然後將筆放平,
用密集的小圓圈來表現蠟燭的紋理,
最後畫出條紋裝飾以增加細節。

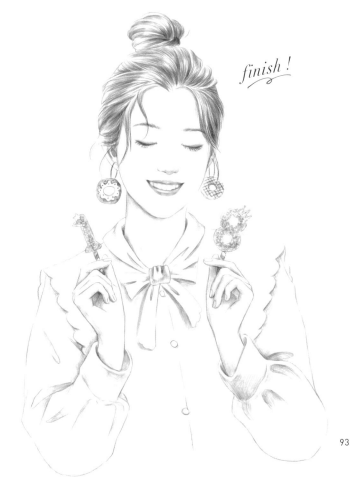

finish!

描紅小練習

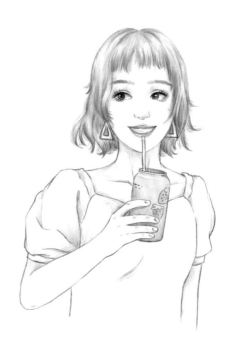

繪畫筆記：手拿物體的繪製方法

繪製時可以先將飲料的輪廓補全，以避免結構出錯。
接著繪製拿飲料的手，可將其概括成弧形。因為手中
握著飲料，所以大拇指是被擋住的，這時只需畫出手
指的動態即可。

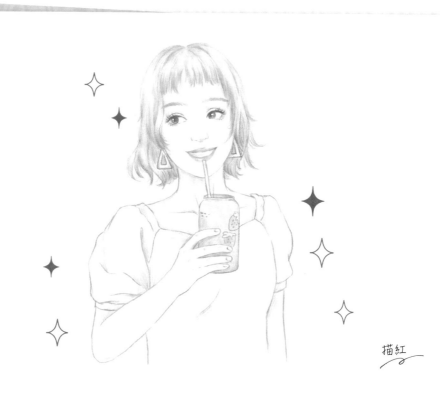

描紅

·柔美的側顏·

時光無言，歲月無聲，讓世間的一切美好
存於心底，願妳無憂。

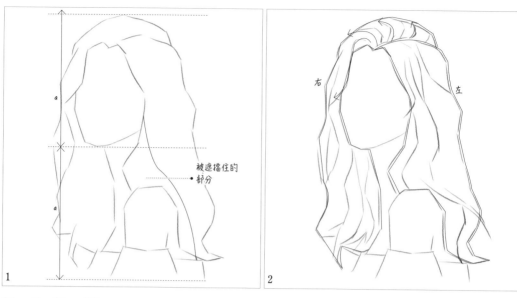

被遮擋住的
部分

右　左

Step1 | 起 | 型

1. 先用短線條確定大致的輪廓。頭身比例為1:1。因為頭髮擋住了部分的脖子和肩部，
所以起型時可以先將參考線標出來，以防結構出錯。

2. 根據頭髮的分界線分組繪出兩側的頭髮，右邊頭頂的頭髮為拱形。

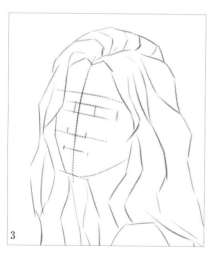

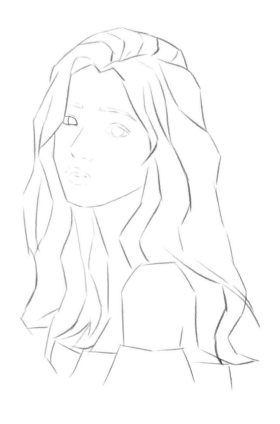

3. 橫握鉛筆，用弧線定出面部中線。注意，五官稍微往
人物右側偏一點。

4. 根據輔助線用較輕的短線勾出五官輪廓。畫面左側
的眉毛和眼睛會被劉海擋住，所以只需畫出一半。
要注意的是右眼的眼珠是位於眼角處。

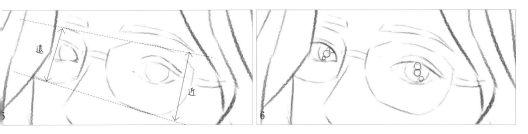

Step2 | 五 | 官

1. 立握鉛筆用短線勾出不規則的長方形來表現眼鏡框。要注意眼鏡近大遠小的透視關係。
2. 用一個小圓圈來表示瞳孔。在瞳孔的上下各畫出一個小圈來表示高光。

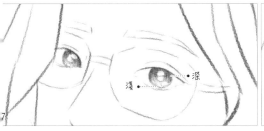
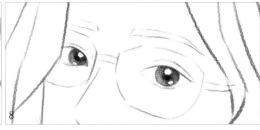

7~8. 給眼睛鋪上一層淺色色調,顏色要有由深到淺的變化。留出圓形的高光。加深眼珠,瞳孔則用梢大的力度再加深一些。

9. 橫握鉛筆,加深上眼皮在眼白處的陰影。眼珠下方和眼尾處也可以加上一層淡淡的陰影,以增強眼珠的立體感。

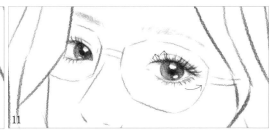

10. 加深眼線和周圍的陰影,以增加眼睛的立體感。再用淺淺的短線組排出眉毛的底色,畫面左側的眉毛被頭髮擋住產生了陰影,所以顏色比右側眉毛要深一些。

11. 立握鉛筆,用筆尖從眼線處向外勾出上睫毛,睫毛整體呈扇形散開。減輕用筆力度以淺淺的短線組勾出下睫毛。

12. 從下往上用弧線畫出根根分明的眉毛,且弧線要有逐漸走向平緩的過程。

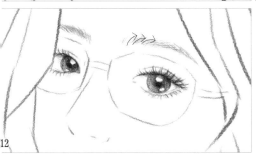

13

14

15

16

17

15. 立握鉛筆,繪製微微張開的嘴巴。上唇有個較小的弧形凹陷。
16. 根據輪廓線的走向用短線組畫出嘴唇的顏色,反光處可以淺一些。留出長條狀的高光,以畫出
 嘴唇的水潤感覺。再用筆尖適當加重唇線,讓嘴唇的輪廓更加明顯。注意牙齒處的留白。
17. 適當畫出牙齒、人中和嘴唇底部的陰影,用淺淺的一層顏色來表示即可。

18

19

Q&A 如何繪製乾淨、清爽的面部?

通過局部的陰影和大面積留白來表現清爽的
臉部。放鬆運筆力度,用短線組來繪製面部的
陰影,如:頭髮的遮擋處、臉頰兩側、鼻底和
嘴唇下方的暗部;線條一定要輕盈。額頭、鼻
梁和臉頰部分一般可以留白以表示高光。

18. 按照起形時的線條勾出臉部輪廓,下巴處呈圓潤的∨字形。
19. 放鬆手腕力度,畫出頭髮在臉部的陰影。陰影主要集中在畫面左側
 的臉頰處、眼鏡架和左臉的下頜部分。

20

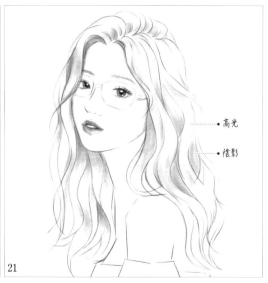

21

• 高光

• 陰影

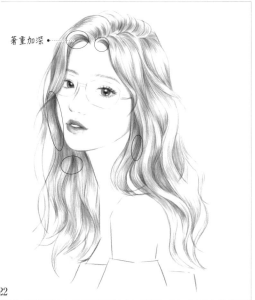

著重加深 •

22

Step3 ┃ 頭 ┃ 髮

20. 用輕鬆的長弧線分出頭髮的大致走向,再用較短的弧線補充
　　細節線條;髮梢處可以微微向上翹。
21. 橫握鉛筆,用排線畫出陰影。要留出高光部分以表現光澤感。
22. 用弧線組排出弧形色塊來加深頭髮的暗部,再著重加深靠近
　　臉部周圍,以增強頭髮的體積感。

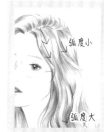

Q&A 如何表現頭髮的層次感?

弧度小

弧度大

1. 每組頭髮的弧度要有大小區別和交
　插,這樣可以增強層次感。
2. 根據每一組頭髮的走向進行線條勾
　畫。亮部和暗部的顏色要有所區別,
　才能增強明暗對比。

Step4 ┃ 服 ┃ 飾

23. 用長弧線繪出脖子和肩部,肩部的弧度更大、更圓潤。再橫握
　　鉛筆用斜向短線組畫出脖子和肩部左側的陰影。

23

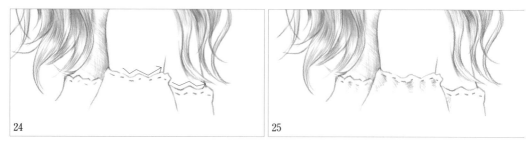

24. 用筆尖勾出袖子和衣領邊緣,形狀呈連續的∨字形。再用小短線在下方畫出斷續的線條來表現花紋細節。
25. 在袖子和衣領處用短線組加深袖子的陰影,以增強起伏感。

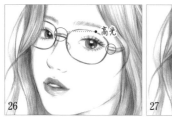

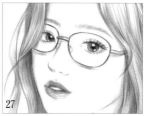

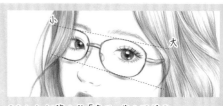

Q&A 如何讓人物「真正」戴上眼鏡?

¾側面的頭部會產生近大遠小的透視,所以鼻子上的鏡框也會隨之產生變化。繪製時可將鏡框概括成長方形,在定出透視變化後,以此為基礎繪出橢圓形鏡框。用筆尖畫出鏡框的厚度,右側的會厚一些。最後,用排線畫出眼鏡的陰影,眼鏡的刻畫就結束了。

26. 加深眼鏡框的顏色。要留出高光部分。鼻托和眼鏡的顏色稍微淺一些,可以著重在邊緣部分的勾畫。
27. 在眼鏡的下方用橫向短線組畫出陰影,讓人物看起來更真實。

28. 用小圓圈畫出項鍊和吊墜上的高光和暗部細節,作品就完成了。

finish!

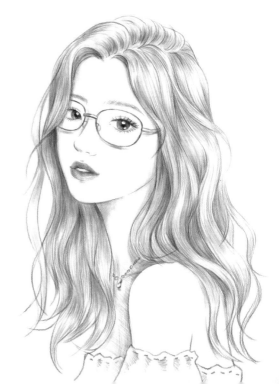

描紅小練習

繪畫筆記：畫出頭髮的飄逸感

被風吹起的頭髮是十分飄逸的，要畫出飄逸的感覺
就要清楚每一組頭髮的走向。頭頂處的頭髮要表現
出蓬鬆感，不能貼著頭皮來繪製。髮絲的走向大體是
一致的，只需讓其中幾縷有不同的方向。最後再畫出
幾根髮絲來增添細節即可。

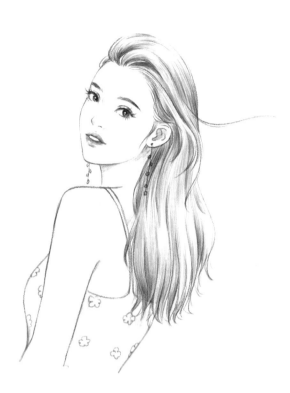

描紅

綽約多姿的倩影素材

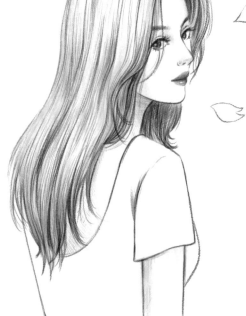

低頭的背影要注意臉部
輪廓線的準確性。

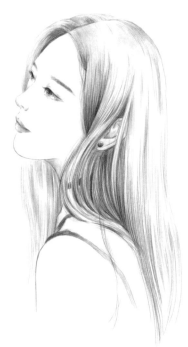

頭髮的色調要有深淺變化,
顏色到邊緣逐漸變淺。

側面回身的動態要注意手臂
不要畫得太正面。

麻花辮的深色色調主要集中在
頭髮重疊的地方。

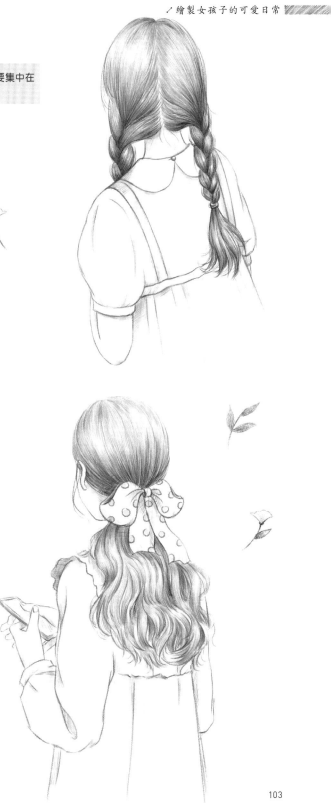

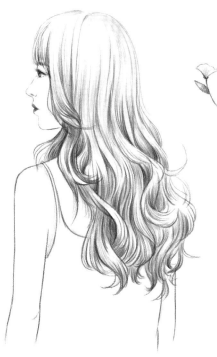

頭髮擋住了大部分的身體,要特別
注意身體結構的準確性。

被頭髮擋住的右側手臂
不能畫得太窄。

· 安靜地守候在身邊 ·

有你陪伴在身邊，我會忘記所有的煩惱，
這是你帶給我的力量。

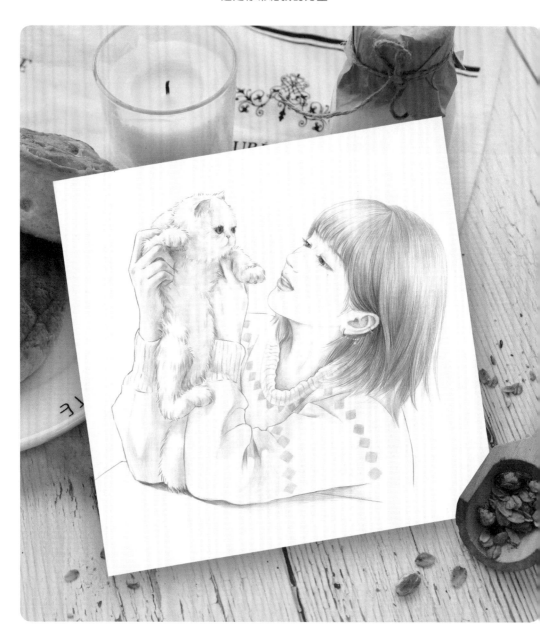

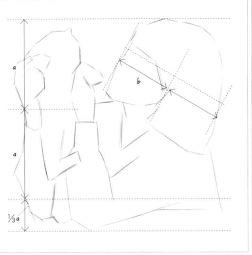

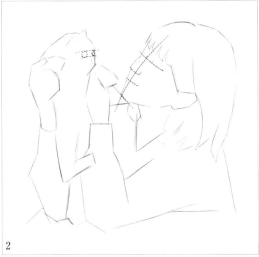

1

2

Step1 | 起 | 型

1. 用鉛筆概括出人物抱著貓的大致輪廓,整個畫面的比例如圖所示。
 在畫側面角度時,臉部的寬度約為整個頭部的½。
2. 畫出人物的面部中線。面部中線向上傾斜一些,繪製出微微抬頭的
 感覺。繪出貓咪的五官,貓咪的眼睛有近大遠小的透視關係。

→ 沒有被擋住的腿

Q&A 如何準確理解人物與貓的關係?

先用短直線切出貓咪的外輪廓,要注意人物的手與貓
咪之間的遮擋關係。用三角形概括眼睛、小短線表示
鼻子和嘴巴,四肢則用不規則的幾何形來表現,再用較
短的弧線表現出爪子。貓咪的眼睛和人物的眼睛盡量
畫在同一弧線上。

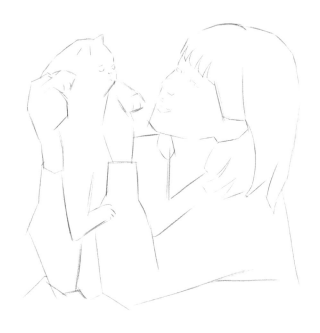

3. 根據面部中線,細畫出五官的具體形狀。人物側面
 時,額頭、鼻子和下巴較為突出;眼窩、嘴巴則向內
 凹陷。

Step2 | 五 | 官

4. 因為人物的眼睛是向下看的，繪製時，上眼皮要包住眼珠的⅓。用短線組畫出
 眼珠的固有色，再加重用筆力度加深瞳孔。

5. 橫握鉛筆，加深眼珠上方和眼尾部分，讓眼睛更加立體。

6. 用筆尖畫出短弧線來表現睫毛。睫毛呈放射狀生長，且上睫毛要長於下睫毛。
 最後在左眼下方點上一顆痣。

7. 畫出眉毛的淺淺底色。眉毛的走勢是從上至下的。

8. 立握鉛筆，用短弧線添加出根根分明的眉毛。眉頭部分是由下往上繪製的，而眉尾則是由上往下繪製。

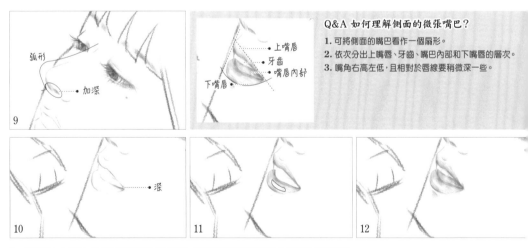

Q&A 如何理解側面的微張嘴巴？

1. 可將側面的嘴巴看作一個扇形。
2. 依次分出上嘴唇、牙齒、嘴巴內部和下嘴唇的層次。
3. 嘴角右高左低，且相對於唇線要稍微深一些。

9. 用弧線勾出鼻子。鼻頭部分可以畫得圓潤些，再用短線組輕輕畫出鼻孔和鼻底的陰影。

10. 立握鉛筆，用流暢的線條勾出嘴唇。嘴角用線可以深一些，讓線條有輕重變化。

11. 順著嘴唇的走向，用側鋒輕輕排出線條，逐漸加深嘴唇的色調。留出長條狀的高光。

12. 避開牙齒的部分，加深嘴巴內部的顏色。用線條畫出人中和唇底的淺淺色調。

13. 用筆尖勾出起伏的側臉,下巴呈圓潤的 V 字形。耳朵則要分出外輪廓和耳蝸。

14. 橫握鉛筆,畫出耳朵內部的陰影結構。輪廓部分要淺,並留白耳廓的亮部。

Step3 | 頭 | 髮

15. 用筆尖畫出流暢的弧線以勾勒出頭髮輪廓。劉海處的線條短且密集。

16. 橫握鉛筆,用短線組加深劉海、頭頂和耳朵周圍,及髮尾的暗部陰影,高光部分則留白以增強頭髮的光澤感。

Q&A 如何畫出頭髮的光澤感?

1. 上色時要對亮部和暗部進行區分。
2. 頭部的高光和反光部分一定要淺,且是中間留白,兩頭較淺。
3. 一定要加深暗部,這樣的對比才會強烈,讓頭髮的高光和反光部分看起來更亮。

17. 用弧線加深耳朵周圍的頭髮顏色。鬢邊的碎髮也要畫出來,再將靠後的頭髮輪廓線用橡皮擦擦。

18. 換用筆尖、加重用筆力度,繼續加深整體頭髮的顏色,特別是頭頂、耳後和髮尾,以體現出立體感。要留出高光和反光讓頭髮看起來有較強的光澤感。

19. 繼續加深耳朵周圍的頭髮顏色,再立握鉛筆畫出幾根較重的長弧線來表示髮絲,以增加細節。

Step4 | 裝 飾

20. 立握鉛筆，調整衣領的輪廓；再換用側鋒，塗畫脖子的陰影。靠近邊緣處的顏色深，脖子的中間部分較淺。

21. 用筆尖勾出衣服輪廓。線條轉折處可以加重用筆力度，讓線條有輕重變化。衣領部分可以用抖動的曲線來繪製。

22. 橫握鉛筆，用短線組稍稍加深褶皺處、衣領和袖口。可以用紙巾稍微擦抹一下，讓線條看起來更加柔和。

23. 根據衣領和袖口的走向，用筆尖畫出斷續的線條來表現毛衣的質感。衣領下方和袖子上的圖案則用排列整齊的菱形來表示，圖案的顏色要有深淺變化。

24. 繪製耳朵上的裝飾。在耳垂和耳廓處畫兩個小圓來表示耳環，要注意耳環和耳朵的遮擋關係。最後用橡皮擦出鍊子和吊墜。

Step5 | 貓

25. 根據線稿的輪廓，用短線勾出貓的輪廓和五官。再橫握鉛筆畫出貓身上的陰影，並用紙巾擦抹得柔和一些。

26. 畫出貓咪的五官。瞳孔要加重用筆力度，眼珠上的高光和反光部分要留白處理。

27. 用短弧線來增加貓咪的毛髮。貓身上的柔軟毛髮質感可以用橡皮擦出來。再次用短線組加深耳朵和身體的陰影。

Q&A如何更好地表現毛絨質感？

貓咪的毛髮是比較柔軟的，所以繪製時會盡量減輕用筆力度。可以將邊緣的毛分成多組，每組盡量順著同方向繪製，但可以有幾根不同方向的穿插在其中。身體內部的毛可以用短線組來表示暗部。最後，用橡皮擦出條狀的亮部。

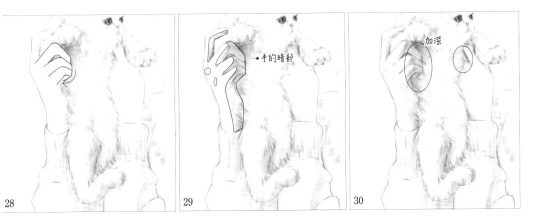

28

29 ·····➤ 手的暗部

30 加深

Step6 | 手

28. 用流暢的弧線畫出抱著貓的手。女性的手指較為纖細，手指間的層次關係要明確。小拇指呈完全捲曲的狀態。

29~30. 橫握鉛筆，用短線組排出手上的陰影並留出手背上的高光；手背上的關節處也要加深處理。最後用短線組
　　　　 再次加深手部周圍的陰影。

31

31. 用兩條長直線畫出桌子，要注意手與桌子
　　　之間的遮擋關係。最後，畫出手臂在桌子
　　　上的陰影，讓人物更具立體感。

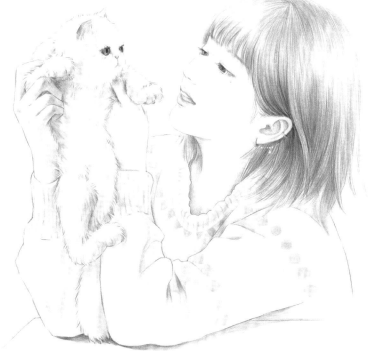

finish !

描紅小練習

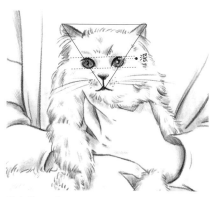

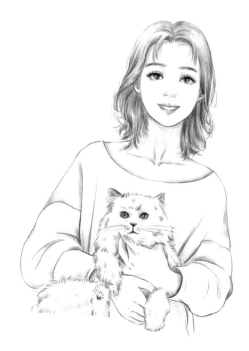

繪畫筆記：掌握正面貓咪的畫法

正面貓咪的耳朵、眼睛和嘴巴整體呈倒三角形。在三角形中偏下的部分繪製眼睛，可以畫得圓潤一些，也要表現出瞳孔和高光。可以將鼻子看作一個圓潤的倒三角形，繪製陰影時要注意上淺下深。嘴巴則看作連接在一起的兩條小弧線。

描紅

· 恰是花開之時 ·

世界上的花呈現了不同的姿態，每一朵
都有著獨特的魅力。

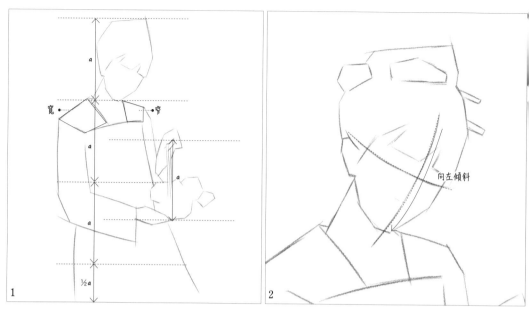

寬　　　　　窄

向左傾斜

½a

Step1 ｜ 起 ｜ 型

1. 橫握鉛筆，用直線切出人物提著花籃的造型。人物高度為3.5個頭的長度，花籃的高度為
 1個頭的長度。人物的動作是稍微偏向左側的，所以肩部右寬左窄。
2. 用流暢的弧線畫出人物的面部中線，再用不規則幾何形表示簪花，用長方形表示簪子。

Q&A 如何畫出手提花籃的動作？

把手看作兩個不規則的幾何圖形。左手在上，提著
花籃，再畫個長方形表示左手的大拇指；右手在下
托著花籃的底部。接著畫出籃子的提手。花朵和花
籃用直線切出大致輪廓即可，花籃右下角要被手
遮擋一部分。

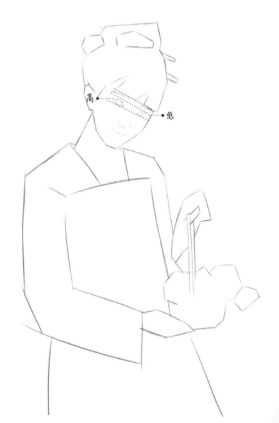

高　　　　　低

3. 立握鉛筆，用筆尖繪出五官。人物的頭是朝向
 左下側的，所以要注意五官具有右高左低的透
 視關係。

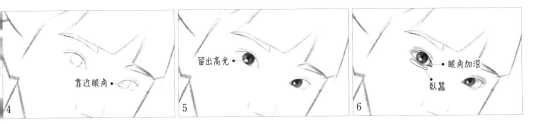

Step2 | 五 | 官

4. 立握鉛筆，用筆尖勾出雙眼。由於人物是看向前方的，所以右側的眼珠會在眼睛的中間位置，
 而左側眼珠則會靠近眼角。
5. 加重用筆力度來繪製眼珠。用筆尖塗畫、加深瞳孔。高光都位於瞳孔的左下方，要留白處理。
6. 橫握鉛筆，用較淺的短線條畫出眼白和眼睛周圍的顏色，以增強眼睛的立體感。眼角和眼尾
 處要著重加深，眼睛下方則要留出長條狀的高光來表現臥蠶。

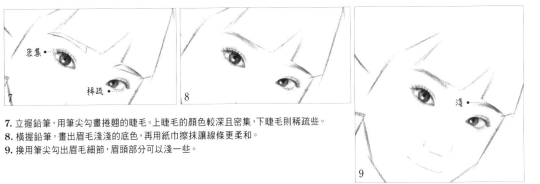

7. 立握鉛筆，用筆尖勾畫捲翹的睫毛。上睫毛的顏色較深且密集，下睫毛則稀疏些。
8. 橫握鉛筆，畫出眉毛淺淺的底色，再用紙巾擦抹讓線條更柔和。
9. 換用筆尖勾出眉毛細節，眉頭部分可以淺一些。

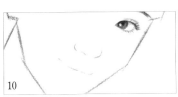

10. 用短弧線畫出鼻子的形狀。
11. 換用側鋒排出鼻子的暗部，以加強立
 體感。

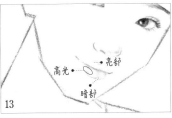
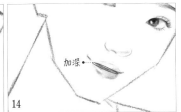

12. 立握鉛筆，用筆尖勾畫嘴巴。用短線條定出上下嘴唇的位置，嘴角微微向上翹表現出人物的微笑表情。
13. 順著嘴巴的外形排線，初步分出亮部、暗部及高光。上嘴唇的顏色要淺一些。
14. 繼續按照線條的走向加深嘴唇的顏色，特別是下嘴唇靠近唇縫處，嘴縫線也要著重加深。再用細小的
 短線畫出人中、唇底和嘴角兩側的陰影，以增強嘴巴的立體感。

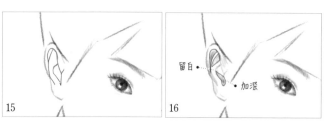

15. 因為人物的動作是向左側低頭,左耳會被擋住,所以只需畫出右耳。用線條細緻地分出耳朵的內部結構。
16. 用細密的短線組加深耳朵內部的細節。耳廓部分因為凸起的原因要留白處理。

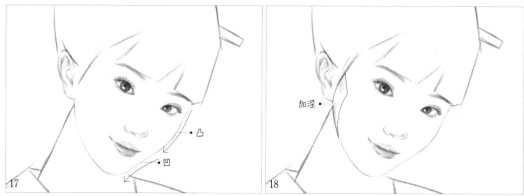

17. 用筆尖勾畫臉部輪廓。左側顴骨和下巴要凸起,靠近嘴巴處則要向內凹,讓臉部的左側線條具有起伏感。
18. 用短線組加深右側臉部的陰影,看起來更有立體感。

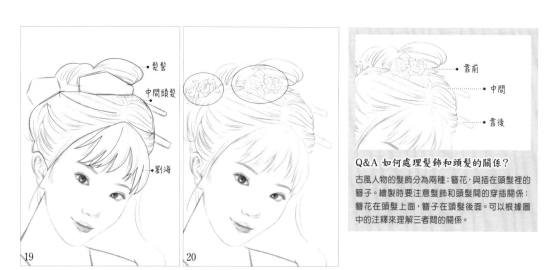

Q&A 如何處理髮飾和頭髮的關係?

古風人物的髮飾分為兩種:簪花,與插在頭髮裡的簪子。繪製時要注意髮飾和頭髮間的穿插關係:簪花在頭髮上面,簪子在頭髮後面。可以根據圖中的注釋來理解三者間的關係。

Step3 │ 頭 │ 髮

19. 立握鉛筆,用筆尖勾畫頭髮。可分成劉海、中間頭髮和髮髻三部分依次繪製。要注意每部分的線條走向。
20. 在髮髻和頭髮之間添加上簪花,兩朵為一組,分別在髮髻的中間和右側。在頭髮的左側也加上兩根簪子,讓人物更加精緻。

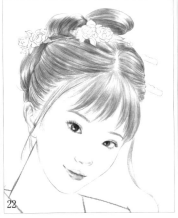
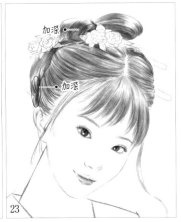

21. 從劉海開始繪製,先用弧線組分出劉海的亮部和暗部,亮部的顏色要淺。耳邊的一縷髮絲也要區分出明暗關係。
22. 順著頭髮的結構走向畫出頭髮和髮髻的顏色,中間露出的高光部分要留白處理。
23. 加重用筆力度,繼續用弧線組加深頭髮的固有色,特別是每一縷頭髮的轉折處。

24. 用短線組加深簪花上每一片花瓣的暗部。留白花瓣的亮部,簡單地表現出花朵的立體感。
25. 左側的兩根簪子也要分出亮部和暗部。暗部用短線組加深,亮部的邊緣則留白。

Step4 | 身 | 體

26. 立握鉛筆勾畫脖子和鎖骨,線條要流暢一些。
27. 換用側鋒加深脖子和鎖骨處的陰影,靠近衣領的兩側要著重加深。
28. 用筆尖勾出衣服的大致輪廓,及裙子上的褶皺走向,以明確抹胸和裙子的層次關係。從肩部到袖口的線條要流暢。

29. 抹胸上的花紋較為複雜，可先畫出中間最大的花朵，再依次加上花莖和葉子。肩上的兩個花紋由4個小半圓和圓圈組成。要注意抹胸和肩上花紋近大遠小的透視關係。

30. 用側鋒簡單塗畫花瓣邊緣的陰影，讓花朵看起來稍微有些層次感，再加重用筆力度塗出葉子和肩上花紋的底色。

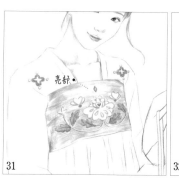

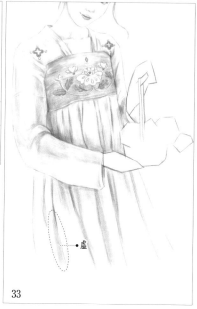

31. 用短線組排出抹胸的底色。留出中間的高光，並用紙巾擦抹亮部，讓色調更加細膩。

32. 繼續用短線組畫出衣領和袖子處的陰影。褶皺的亮部要留白，而暗部則要畫深一些，強烈的深淺對比會讓褶皺感更加強烈。加深在袖子中的手臂，從而襯托出衣服的輕薄。

33. 用豎向短線組加深裙子褶皺的暗部，裙擺下方用紙巾擦抹一下，讓線條虛一些。

34~35. 用筆尖勾出雙手。左手的手指要依次彎曲。再根據花籃的位置畫出花朵和葉子，葉子可用不同的形狀來表現，還要注意花和葉子間的遮擋關係。而花籃下方用連續的雙豎線作為裝飾。

36. 橫握鉛筆，用側鋒畫出手部的顏色，要能區分出手的亮部和暗部。左手手心和右手手背可以深一些，讓雙手的立體感更加強烈。

37. 加重用筆力度來繪製花瓣的暗部和葉子。葉子轉折處的亮部較淺，而花瓣邊緣的亮部則要留白。

38. 繼續加深花朵和葉子的整體顏色，同時加深花籃內的陰影。

39. 加深花籃的固有色，右側面要留出高光，強調出花籃的光澤感。

40. 整體加深花籃的顏色，特別是被花和葉子擋住的地方。籃子的提手也有亮部和暗部的區別。

Q&A 如何畫出花朵的體積感？

在給花朵上色時，要區分好每一片花瓣的亮部和暗部。用線條給花朵排出細密的短線組，使花瓣從裡到外都具有深淺變化。再用紙巾擦抹以柔和線條，體現出花朵柔美的感覺。每一片花瓣的邊緣都要留白處理，這樣才能讓花朵的明暗對比更加強烈，讓花朵更具體積感。

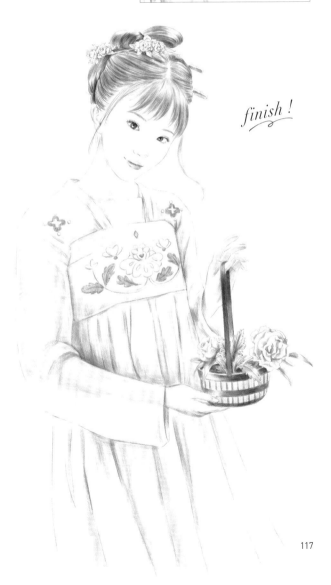

finish !

描紅小練習

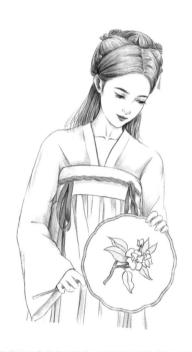

繪畫筆記：複雜髮髻的上色方式

古風人物的髮髻比較複雜，可以用分組的方式來繪製頭髮的色調。如圖中所示，分為4組，每組的髮絲走勢都不同。

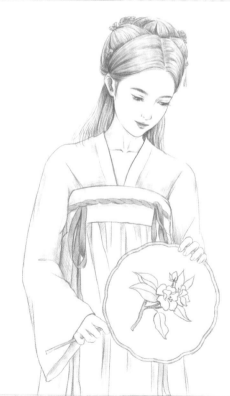

描紅

日常生活的動態素材

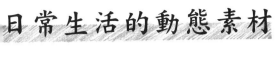

髮帶的輪廓與頭髮一致。

用纖細的弧線表現衣領花紋，與衣服的輪廓線作出區別。

用短排線來表現衣服的紋理。

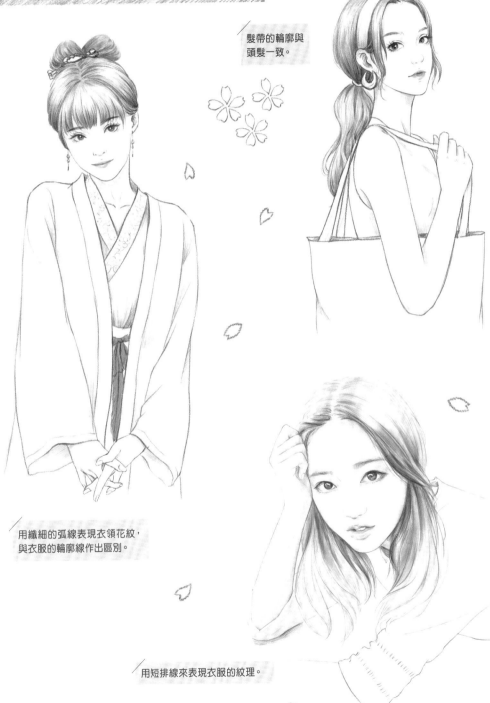

抬頭喝水時,頭部是
微微揚起的。

畫自拍的動作時,要注意
手機和手的比例關係。

繪製微抬頭的動作時,兩眼
的間距不要畫得太寬。

·一眼萬年的柔情·

從現在開始想要與妳一起度過最美好的
時光，直到一萬年以後。

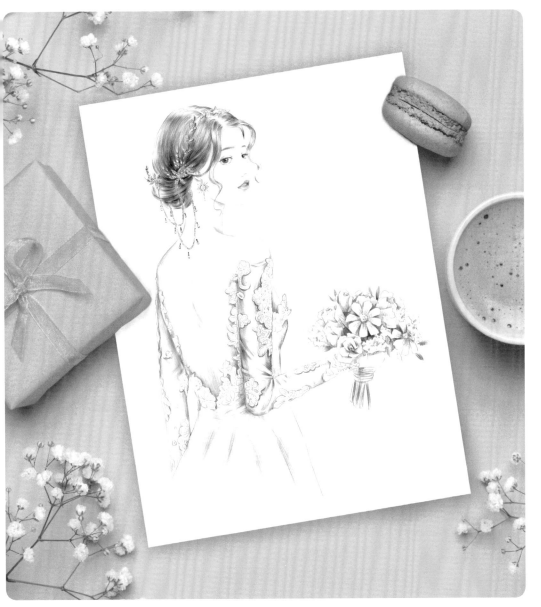

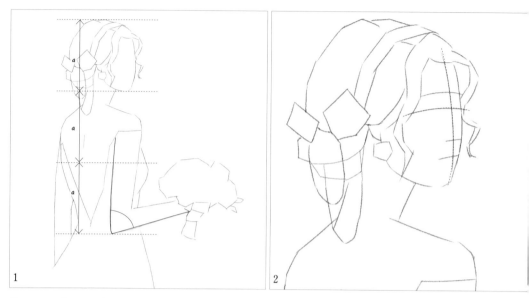

Step1 | 起 | 型

1. 結合長短線畫出拿著捧花向右後方看的形象。從頭頂到右手手肘處為三個頭的長度,還要注意右手的彎曲程度。

2. 用弧線定出面部中線。由於是向右後方看,所以面部中線偏右。根據中線可以定出眉弓、眼睛、鼻底和嘴巴的位置。

Q&A 如何確定回眸的肩部形狀?

要先確定脖子的朝向,再從脖子兩側確定肩部的線條。由於人物是向右後方轉頭的,所以兩側的肩寬並不是完全相等的,要畫出左窄右寬的透視關係。

3. 立握鉛筆,根據面部中線畫出五官的具體形狀,右眉頭和右嘴角在同一豎向線上。由於近大遠小的透視關係,右側眼睛會比左側的大;鼻子則要畫出鼻梁部分。

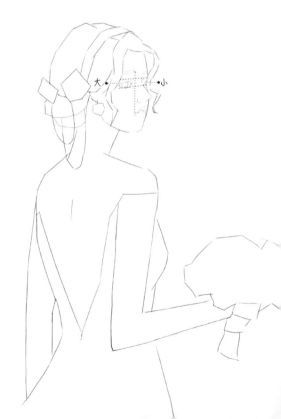

4 5 6

Step2 | 五 官

1. 用筆尖勾畫雙眼。上眼皮要遮擋眼珠的⅓，讓眼神更顯溫柔。右側眼珠稍微靠右一些，左側眼珠則要在眼角處。
2. 畫出眼珠的固有色。繪製瞳孔時要加重用筆力度，高光都位於瞳孔的右上方。
3. 沿著眼睛的外形，用短線組輕輕加深眼睛周圍和眼白的顏色，眼線部分要著重加深。再用短弧線畫出上下睫毛，左眼的上睫毛可以畫長一些。

7 8

7. 根據眉毛的形狀以側鋒繪製底色。眉頭處的線條可以稀疏些，讓眉毛有深淺變化。
8. 根據眉形走向、從下而上用筆尖繪出眉毛細節，表現出眉毛的自然效果。

9 10

9. 立握鉛筆，用筆尖勾畫挺立的鼻子。從眉頭向下畫出鼻梁，鼻尖處可以畫得圓潤些，左側鼻孔用短弧線表示即可。
10. 橫握鉛筆，在鼻底排出細密的線條來表示鼻底的陰影。

11 12 13

11. 用筆尖勾勒微微張開的嘴巴，再用短線定出上下嘴唇的厚度。
12. 根據上下嘴唇的走向，以短線組排出嘴唇色調。初步分出亮部、暗部及高光，左側嘴角要深一些。
13. 依照嘴唇結構，繼續加深整體顏色，同時給牙齒添上一層淡淡的陰影。
14. 用細密的短線組加深人中和唇底的顏色，讓嘴巴更具立體感。

14

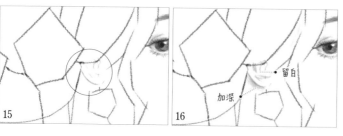

15. 部分右耳被頭髮遮擋了，所以只需用較
　　淺的線條勾畫露出的耳朵，並分出耳朵
　　內的結構即可。
16. 用細密的短線組加深耳朵的暗部和左下
　　方的陰影，耳廓留白處理即可。

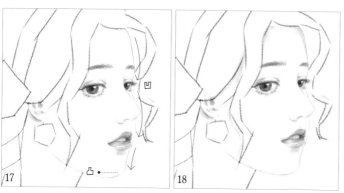

17. 立握鉛筆，用弧線勾出臉部輪廓。靠近眼睛和嘴巴處要凹近去一些，而眉弓、
　　顴骨和下巴則要凸出來。
18. 用短線組畫出頭髮在臉上的陰影，並用紙巾將整體顏色擦抹均勻。

Q&A 要如何確定臉上的陰影？

臉上的陰影一般會畫得少一些，這樣才能保
證整個面部的乾淨度。陰影大多會集中在髮
際線與額頭的交界處。繪製頭髮在臉上的投
影時，不要畫得太大：大面積的留白才能讓
面部看起來乾淨、精緻。

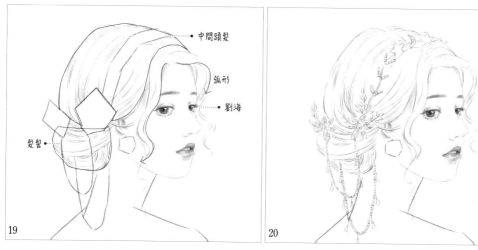

Step3 | 頭 | 髮

19. 將筆削尖，以便勾畫出頭髮，先避開頭部的裝飾。將頭髮分為劉海、中間的頭髮和翹起來
　　的髮髻三部分。用弧線分出每部分的頭髮走向。左側劉海的捲曲弧度要大一些。
20. 用不同的幾何圖形來表示頭上的裝飾，再用排列整齊的小方塊和小圓圈來表示鑽石。用
　　正方形概括鍊子，並在鍊子上添加水滴形的吊墜作為裝飾。

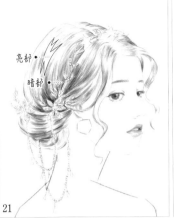
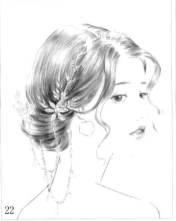
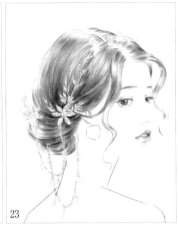

21. 橫握鉛筆,用弧線組加深頭髮的暗部。從暗部到亮部要有由深到淺的過渡,最亮的高光處要留白,
兩側的劉海也要區分出明暗關係。
22~23. 繼續加深整體頭髮的固有色。著重刻畫髮飾周圍的暗部和頭髮的側面,讓明暗關係更為強烈。

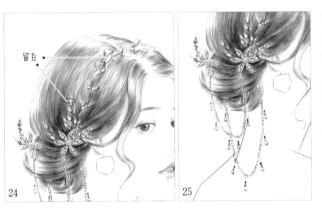

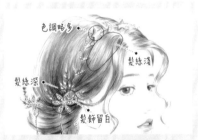

Q&A 要如何刻畫複雜的髮型與配飾?

在繪製頭髮和頭飾的色調時,要區分出髮飾和髮絲的
層次關係。在頭頂處髮絲顏色淺的地方,髮飾的色調
可以稍微多一些。在髮絲顏色比較深的地方,可以將
髮飾留白;或只用勾線畫層淺色的色調,來明確頭髮
和頭飾的穿插關係即可。

24. 給頭飾添加色調。要注意頭飾留白處的細節。
25. 繪製頭飾上的鍊子時,要先大概分出小正方形的暗部。水滴吊墜則是
上下深中間留白,再用筆尖點出吊墜上最暗的地方。

Step4 | 身 | 體

26. 立握鉛筆來勾畫脖子和肩膀,右肩的線
條要比左肩更平滑。再用弧線勾出背部
的線條。
27. 用短線組加深脖子、肩部和背部的陰
影。脖子和肩部相連處要著重加深。

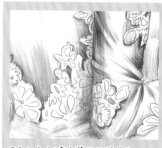

Q&A 如何畫出蕾絲的質感?

先用不同弧度的曲線勾出蕾絲的大致輪廓,再畫出橢圓圈繞著小圓的圖案,來表現蕾絲上的精緻花紋。最後再加深部分小圓圈的顏色,來表現鏤空的質感。

28. 先定出衣服和袖子的走向,再用曲線在袖子和背部畫出花紋的大概輪廓,還可以在袖子上畫些弧線來表現褶皺。

29. 繼續在花紋的輪廓中添加細節。用不同的水滴形和橢圓讓花紋更加精緻。

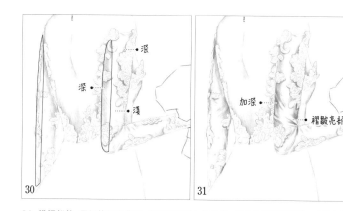

30. 橫握鉛筆,用側鋒加深背部、胸前及手臂上的陰影,以區分出明暗關係。手臂上的顏色是兩側深,中間淺。

31. 繼續加深手臂的顏色,拉開手臂與身體的區別。著重加深手臂的兩側和褶皺的暗部,亮部則要留白處理。

32. 加重用筆力度,用長弧線繪出褶皺線以表示裙子的大致走向。裙子的褶皺線要有向腰部集中的趨勢,再用弧線組排出一些陰影來表示暗部,讓裙子有起伏的感覺。

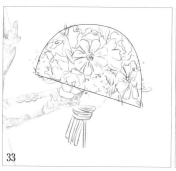
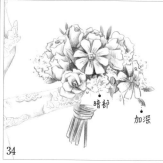

33. 用筆尖畫出手中的捧花。整個捧花是由大小不同的花所組成的類似半圓的形狀。下方用線條畫出花莖和繩子,要注意花莖和繩子之間的穿插關係。

34. 換用側鋒來加深花朵的暗部和葉子,以加強捧花的層次感。為下方的花莖和繩子統一添上陰影,一樣要區分出明暗關係。

35. 用短線組加深手部靠近花朵的地方，來表示手的暗部。手的亮部可以留白處理。

Q&A 如何理解手和花束之間的色調關係？

因為捧花的色調比較複雜，所以手部只用弧線簡單概括出輪廓，色調也只是局部畫了花葉的投影。通過大量的留白和簡化更能突出花束的存在，還能讓畫面看起來不會太滿。這種對比色調的繪製方式可以用在很多地方，如頭飾、頭髮及雷絲花紋的繪製上。

36. 用筆尖勾出右耳的耳飾，中間用圓形表示，四周用三角形來表示尖銳的質感，最下方則以菱形來添加細節。

37. 換用側鋒給耳飾上的尖銳處添加顏色，兩側深、中間淺。

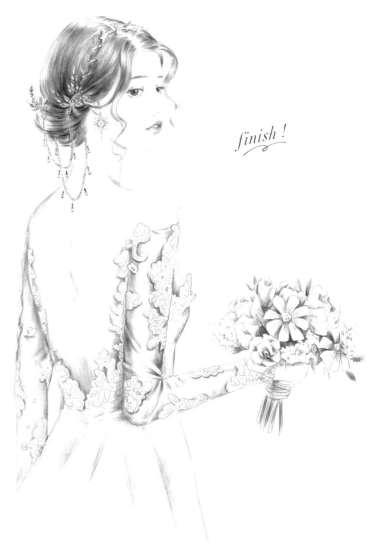

finish !

描紅小練習

............• 加深

繪畫筆記：繪製側面盤起來的頭髮

在繪製盤髮時，要先理清楚左側每一縷頭髮的走向，及它們之間的穿插關係。左側頭髮從上到下逐漸變小，用較深的顏色繪出每一縷頭髮間的暗部，以表現出層次關係。

描紅

·定格你帥氣的容顏·

世上的花都呈現出不同的姿態,每一朵
都有著獨特的魅力。

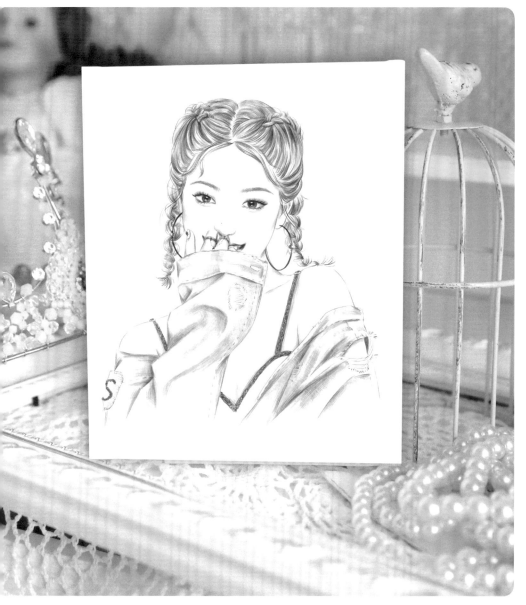

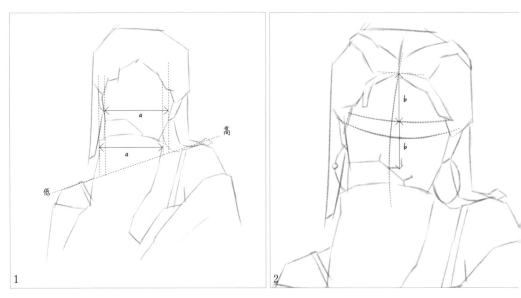

Step1 | 起 | 型

1. 用線條切出外形的大致輪廓。肩膀傾斜程度可以大一些，左高右低。袖口寬度和臉部的寬度是一樣的。

2. 用弧線定出微微向左側傾斜的面部中線。髮際線到眉弓的距離和眉弓到鼻底的距離是相同的。再用短線條定出鼻子和嘴巴沒有被遮擋的部分。

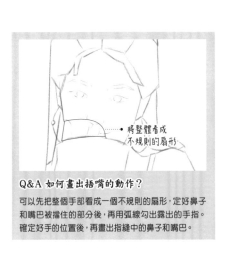

將整體看成
不規則的扇形

Q&A 如何畫出捂嘴的動作？

可以先把整個手部看成一個不規則的扇形，定好鼻子和嘴巴被擋住的部分後，再用弧線勾出露出的手指。確定好手的位置後，再畫出指縫中的鼻子和嘴巴。

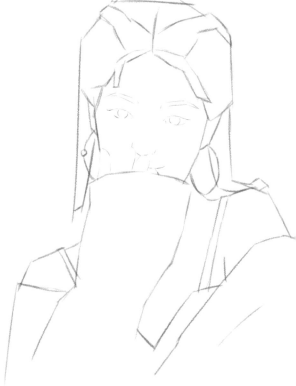

3. 立握鉛筆，根據面部中線用筆尖畫出五官。眉毛稍微凌厲些，眼睛可以畫得細長，以表現女孩酷酷的感覺。再用流暢的線條勾畫手指輪廓。

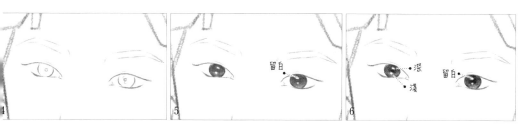

Step2 五 官

. 立握鉛筆,用筆尖勾畫雙眼。用小圓圈分出瞳孔和高光,眼線末端可微微翹起。

~6. 橫握鉛筆來繪製眼珠的固有色。要留出高光,讓明暗對比強一些。加重運筆力度,
　 從上眼瞼開始加深眼珠的顏色,越往下越淺;並用塗黑的方式來表現瞳孔。

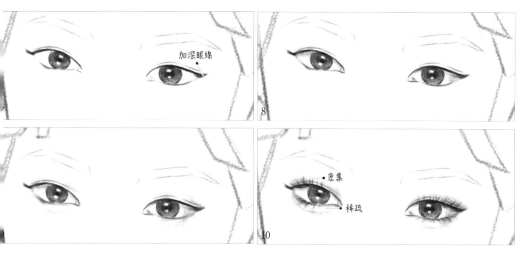

~8. 加深眼線的顏色後,再給眼白排上一層淡淡的陰影,眼角和眼尾處可以深一些。

. 用短小的弧線組來加深眼睛上方的顏色。要根據眼睛的走向來繪製,中間的亮部要留出來。再用細密的短
　 線組畫出眼睛下方的臥蠶,以加強眼睛的體積感。

. 用筆尖向外勾出捲翹的睫毛,上睫毛比下睫毛更加密集。結合長短線的畫法會讓睫毛看起來更加自然。

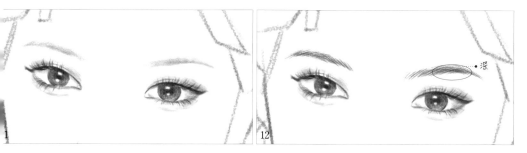

. 根據輪廓用側鋒畫出眉毛的淺淺底色。整個眉形要細長些,眉峰處可以立起來一點。

. 立握鉛筆,根據眉毛走向自下而上畫出弧線,讓眉毛看起來更加精緻。

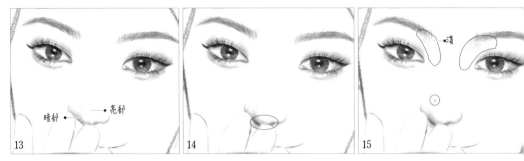

13. 用筆尖勾出鼻子的形狀,再用短線排出明暗交界線,以分出鼻子的亮部和暗部。
14. 繼續加深鼻底的顏色,讓鼻子的立體感更加強烈。
15. 用淺淺的短線組繪製眼窩處的陰影,讓鼻梁整體看來更加挺立。最後在鼻尖右側點上一顆痣。

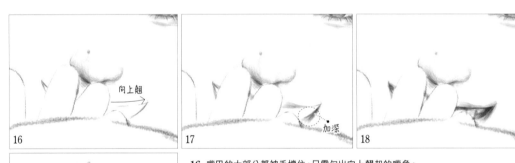

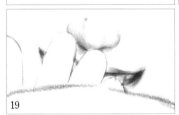

16. 嘴巴的大部分都被手擋住,只需勾出向上翹起的嘴角。
17. 用短線組加深露出的嘴唇,著重加深左側的下嘴唇。
18~19. 用筆尖勾畫牙齒細節,並給牙齒鋪畫一層淺淺的陰影。
　　　替嘴唇和唇線上色,兩側嘴角要反覆刻畫加深。

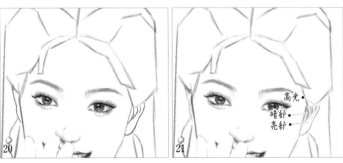

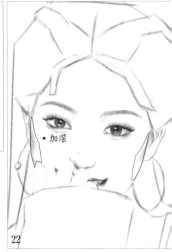

20. 立握鉛筆,用弧線勾畫兩側的耳朵。因為頭偏向右側,所以右側耳朵
　　露出的部分會比左側的少,簡單勾出形狀即可。
21. 用短線組畫出耳朵的陰影。要區分出左耳的亮暗部和高光。
22. 用弧線勾出臉部輪廓,被手擋住的部分可以不用畫出來。換用側鋒畫
　　出顴骨處的陰影讓臉部更加立體。

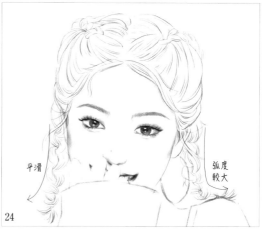

23

24

平滑 弧度較大

Step3 | 頭 | 髮

23~24. 繪製較為複雜的頭髮時,可以分為頭頂和辮子兩部分來畫。要表現出頭頂每一縷頭髮的走向,並在鬢邊添加
　　　　幾根髮絲。兩側辮子的彎曲弧度可以有所不同;右側平滑,左側的弧度可以大一些。

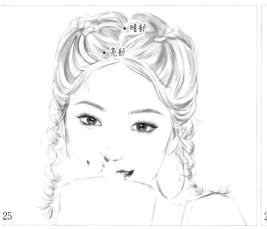
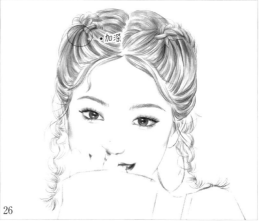

暗部　亮部

加深

25

26

25. 根據每一縷頭髮的走向用弧線組畫出固有色,並區分出整體的明暗關係,再用紙巾將線條擦抹得柔和些。
26. 根據頭髮的暗部色塊用筆尖繪出較重的弧線,以加深頭頂頭髮的顏色。加深時要順著髮絲的走向進行排線。

顏色淺　顏色深

Q&A 要如何為編髮上色?

在給編髮上色時,很容易將頭髮和辮子畫得一樣深
或一樣淺,而看不出辮子的形狀。所以,在繪製色調
時要區分深淺,如左圖中的辮子顏色淺,辮子周圍
的髮絲深。要著重強調辮子的邊緣輪廓線,以起到
明確辮子形狀的作用。

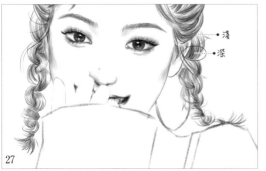

27. 繼續用弧線組加深辮子的顏色。給辮子上色時不要完全塗黑,每組辮子都有明暗變化,如重色一般集中在頭髮的交疊處,中間過渡部分的顏色較淺。使用留白方式給辮子上色,才能讓頭髮看起來更自然。

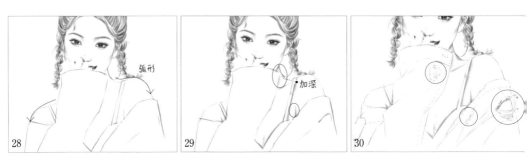

Step4 │ 裝 │ 飾

28. 立握鉛筆,流暢地畫出脖子和肩部線條。肩膀轉折處的線條可以畫得圓潤些,再用條傾斜線來表示鎖骨。

29. 橫握鉛筆,用側鋒排出細密的線條來加深脖子和上半身的細節。

30. 換用筆尖,用放鬆的線條勾畫外套輪廓和褶皺。在右側袖子上添加徽章,左側袖子、衣領和袖口處則用短線條畫出破洞。根據外套邊緣的線條走向用斷續的短線畫上縫紉細節。

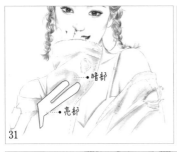

31. 根據褶皺走向用短線組給外套添加顏色。

32. 用短線組繼續加深外套的暗部,讓外套的褶皺感更加強烈。亮部則加上淺淺的線條,讓和暗部之間的過渡更加和諧。

33. 加重用筆力度畫出吊帶邊緣的深色部分。

34. 用短線組整齊畫出徽章的底色,再加深破洞處的暗部以增加細節。

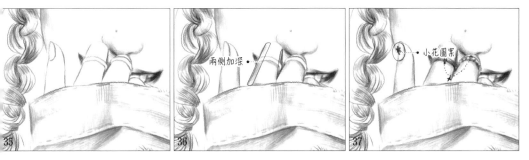

35. 立握鉛筆,勾出右手的手指輪廓。要注意手指呈彎曲狀並遮擋住嘴唇。用雙弧線勾畫中指和食指上的戒指。

36. 換用側鋒排出短線來加深每個手指的兩側。中間的高光可以留白,以表現手指的體積感。

37. 加深戒指的顏色。同樣是兩側深、中間淺,中間的高光留白,讓光澤感更加強烈。再用圓點表現戒指上的鍊子,最後在大拇指的指甲上添加小花圖案。

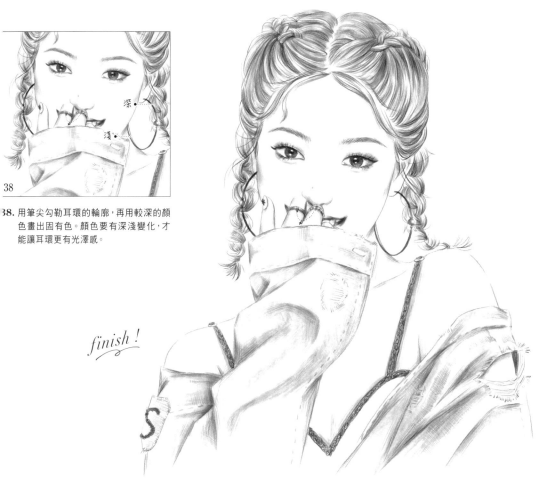

38. 用筆尖勾勒耳環的輪廓,再用較深的顏色畫出固有色。顏色要有深淺變化,才能讓耳環更有光澤感。

finish !

135

描紅小練習

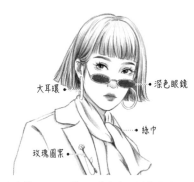

大耳環 •⋯⋯⋯ •⋯⋯ 深色眼鏡

⋯⋯ 絲巾

玫瑰圖案 •⋯⋯⋯

繪畫筆記：以頭髮、配飾來表現帥氣女孩

除了眉上的劉海和齊耳短髮讓人物看起來與眾不同外，還可以通過橢圓形的深色眼鏡和圓形大耳環給人帥氣的感覺。絲巾和領口的玫瑰圖案更增添了幾分復古味道。

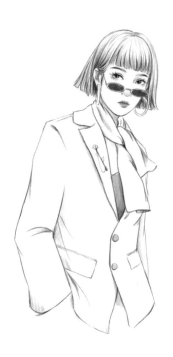

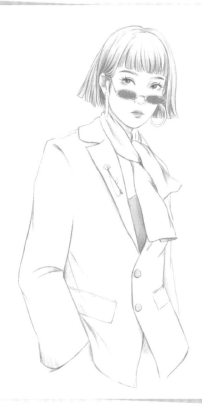

描紅

不同風格的美少女素材

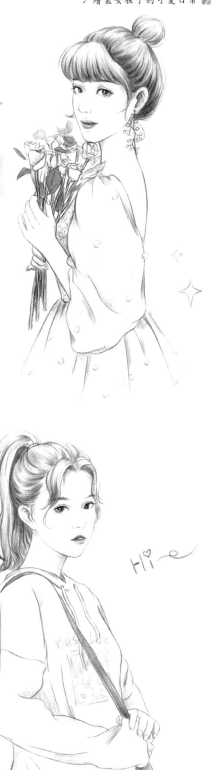

露背裝的背部輪廓線
是有一定起伏的。

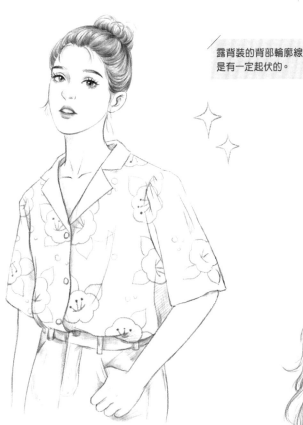

襯衫上的紋理是隨著
褶皺發生變化的。

用塗黑來表現背包，以此
和帽T進行區分。

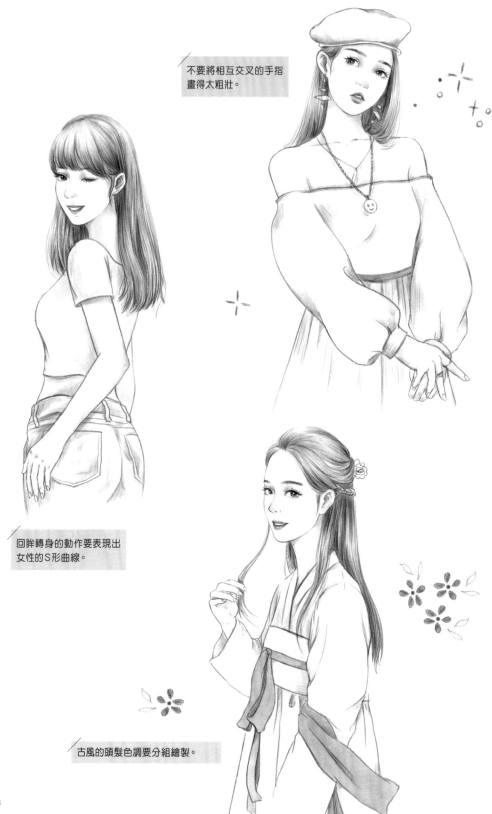

不要將相互交叉的手指畫得太粗壯。

回眸轉身的動作要表現出女性的S形曲線。

古風的頭髮色調要分組繪製。

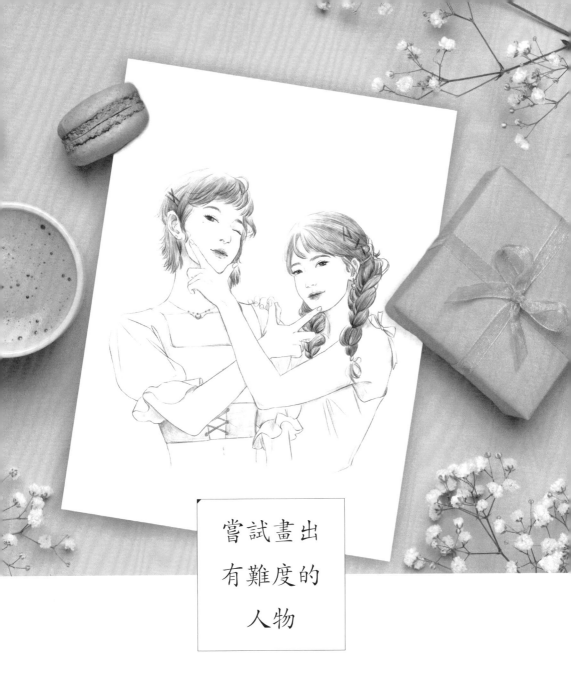

嘗試畫出
有難度的
人物

♥CHAPTER FIVE♥

· 驀然回首，容顏似雪 ·

妳駐足於微風中，花朵從頭上
輕輕飄下的那一刻，是否還能留住？

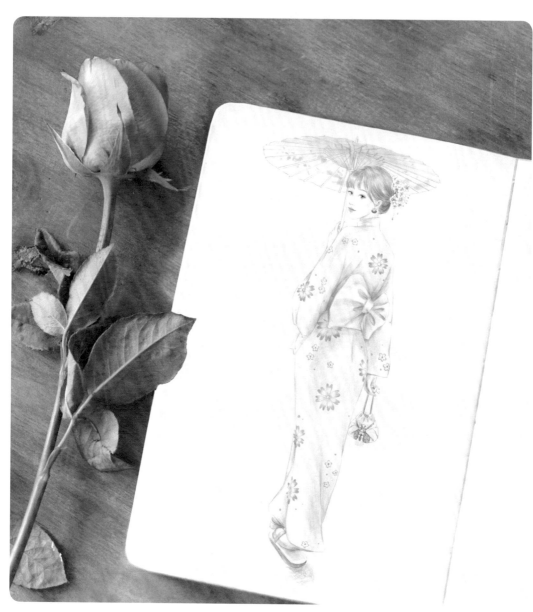

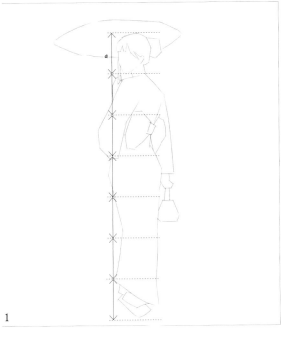

1

• 向左傾斜的脖子

左下

右下

Q&A 如何理解脖子和肩部之間的關係?

人物向左後看，脖子的線條左邊短、右邊長，整體向左傾斜。左側肩部的線條向左下傾斜且更加平緩，右側的向右下方傾斜。

Step1 | 起 | 型

1. 削尖鉛筆，用筆尖勾出人物向左後方看的動作，人物比例為7個頭的高度。左手撐傘右手提包，腳部為一前一後正在行走的姿態。

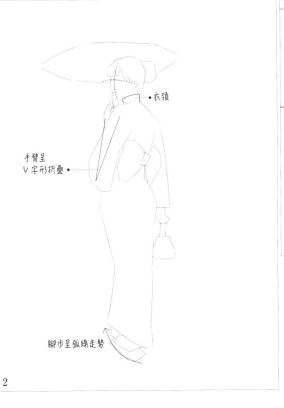

• 衣領

手臂呈V字形折疊 •

腳步呈弧線走勢

2

3

2. 繪製面部中線。因為是看向左後方，所以面部中線偏右。定出眼睛、鼻子和嘴巴的位置，和豎起的衣領位置。

3. 根據面部輔助線簡單地繪出五官。右眼珠在眼角處。右眉被劉海擋住一部分，耳朵可以只畫出左耳。

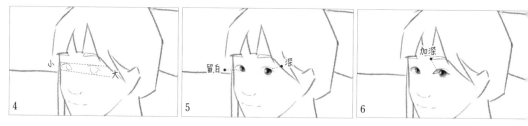

Step2 | 五 | 官

4. 立握鉛筆,用弧線勾畫雙眼。注意近大遠小的透視關係,右側眼睛小,左側大。
5. 用短線組反覆加深眼珠的顏色。瞳孔和瞳孔上方要加深刻畫;高光在瞳孔的右下方,要留白處理。
6. 用細密的線條繪製眼白上的陰影,靠近眼角和眼尾處的顏色要深一些,下方的要淺。

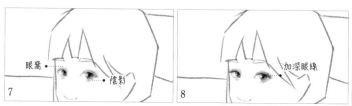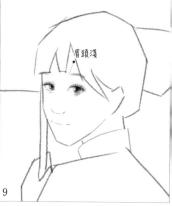

7. 根據眼睛的走向畫出周圍的顏色。右側眼窩稍微深一些,臥蠶下方的陰影也要畫出來。用紙巾擦抹一下讓線條柔和些。
8. 立握鉛筆,用筆尖加重眼線。再從眼線處從下往上畫出睫毛,上睫毛深一些,可以讓眼睛看起來更深邃。
9. 將鉛筆放平,畫出眉毛底色,眉頭處淺一些;再根據眉形勾出眉毛細節。

10. 用筆尖輕輕畫出鼻子。右眼旁的短弧線表示鼻梁,鼻頭處的線條可以圓潤一點。
11. 橫握鉛筆,在鼻底排出淺淺的線條,以區分出亮部和暗部。

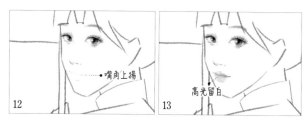

12. 用筆尖勾畫嘴巴。嘴角可以微微上揚以表現微笑的感覺。
13. 用側鋒繪製嘴唇的顏色。先定出嘴唇的明暗關係,靠近唇線處要加深,下嘴唇的高光可用筆形橡皮擦出。

Q&A 如何繪製微側的嘴巴?
人物的嘴巴是微側的,並不是完全正面的,在繪製唇線時要畫成右高左低;右側嘴唇也會比左側露的少一些。

14. 根據分出的明暗關係，繼續加深嘴唇的暗部，特別是嘴角。
15. 減輕用筆力度，用較淺的短線組繪製人中和嘴唇底部的凹陷處，讓整個嘴巴看起來更加立體。

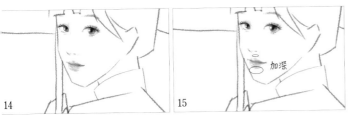

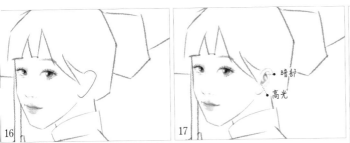

16. 換用筆尖勾畫左耳的輪廓和結構細節。可將整個耳朵看做一個拉長的字母C。
17. 用短線組給耳朵內部增添顏色。要準確分出高光、亮部和暗部，讓細節看起來更加精緻。
18. 立握鉛筆，勾出臉部輪廓。由於是側面的原故，右側臉的起伏感會更強。再用側鋒在左側顴骨和下頜處排出細密的線條，以表示陰影。

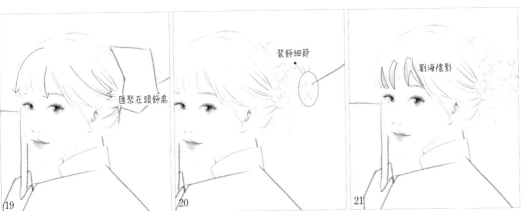

Step3 │頭│髮

19. 繪製頭髮。先用筆尖勾出流暢的弧線，劉海的方向朝下方，頭頂的髮絲都匯聚在左側的頭飾位置。線條要有輕重的變化。
20. 在髮飾處畫出層疊的花朵，並在中間畫個小圓圈表示花心。在髮飾下方加水滴形吊墜讓髮飾看起來更精緻。
21. 根據劉海的位置在下方排出弧線組，以表現陰影；線條要淺一些。

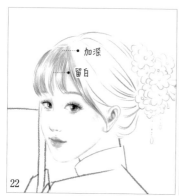
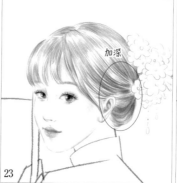

22. 先繪製劉海部分。上下兩端深，中間亮部留白以表現出光澤感，這會讓劉海看起來有蓬鬆的感覺。
23~24. 按照每一縷頭髮的走向，用弧線組繪出固有色，以分出強烈的明暗關係。靠近頭飾的深一些，這樣可以表現
　　　頭髮的體積感。可以在頭髮的高光部分加上一層淺淺的顏色，讓暗部到亮部的過渡更加自然。

25. 用較粗糙的線條繪製頭飾上的花朵顏
　　色。靠前的花朵淺一些，靠後的深一
　　些，花心要留白處理。
26. 塗畫吊墜和右側的裝飾暗部，讓整個
　　髮飾看起來更有體積感

Step4 | 身 | 體

27. 用弧線勾畫露出的脖子，再用側鋒在
　　暗部排出細密的線條。
28. 用筆尖勾畫裙子的上半部分、腰帶及
　　蝴蝶結。蝴蝶結可以畫得大一些，並
　　用長弧線來表現衣服上的褶皺。
29. 用長弧線畫出裙子的下半部分，線條
　　要流暢。再用弧線組加深裙擺處的暗
　　部，以分出兩條腿的前後關係。

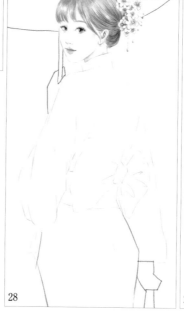

Q&A 如何繪製衣服上的花紋？

衣服上有大小不同的兩種花紋，繪製時要先注
意大小和疏密關係。且花紋會因為衣褶和近大
遠小的透視而產生變化，所以會出現左側小右
側大的現象。

30~31. 削尖鉛筆，避開蝴蝶結，畫出裙子上的花紋。花紋分為大小兩種花朵和一些分散的小圓圈。因為是裙子上的花紋，
繪製時要避免畫到腰帶上；最終形成裙子在下方，腰帶在上方的遮擋關係。

32. 橫握鉛筆，根據褶皺走向排出線條，並用紙巾擦抹，讓線條看起來更加柔和。

33. 繼續加深衣服的暗部，特別是蝴蝶結的褶皺和其周圍。

34. 繪製衣服上的花朵。較大花朵的花瓣邊緣都用較重的線條加深，中間的顏色淺一些，靠近花心的再加深，讓花瓣看起來
有漸變的感覺。中間的花心要留白處理。較小的花要在花瓣周圍和花心再次加深，與較大的花朵作出區分。

35. 用弧線勾勒撐傘的左手。用直線畫出傘柄，要注意手和傘柄間的遮擋關係。

36. 傘的內部結構較為複雜，可看作是由傘面、傘骨和傘架三部分組成。先用弧線勾出整個傘面輪廓，再借助直尺子，以傘柄的最高點為中心向兩側畫出雙直線以表示傘骨，最後用同樣的方式畫出支撐的部分。

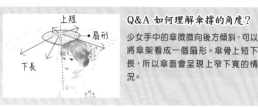

Q&A 如何理解傘撐的角度？

少女手中的傘微微向後方傾斜，可以將傘架看成一個扇形。傘骨上短下長，所以傘面會呈現上窄下寬的情況。

37. 橫握鉛筆，用側鋒排出細膩的線條以表示傘內部的陰影。陰影的位置集中在傘的上半部，可用紙巾輕輕抹一下讓線條變虛。

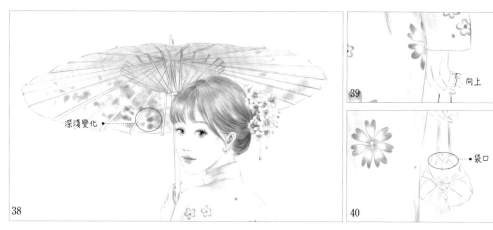

38. 加重用筆力度，繼續在傘的下半部排出短線組以表示傘的花紋，短線組要有深淺和稀疏的變化。再用紙巾擦抹讓傘內的線條看起來更加統一。

39. 換用筆尖勾畫提包的右手。手指呈自然的彎曲狀態，中指因提著手袋，所以彎曲程度會大一些。

40. 可將手袋看作圓潤的三角形，上半部用弧線畫出褶皺，以表示可以自由鬆緊的袋口。兩側畫出對稱的裝飾花紋，中間是一個六邊形的圖案，下方畫出兩條穗子來增加手袋的精緻度。

41. 以側鋒為手部加上一層色調,大拇指左側的深一些,手掌淺一些,藉此表現出手的立體感。
42. 用側鋒為手袋鋪上一層淺色色調,袋口深一些;再加重運筆力度,塗畫手袋的紋理細節。穗子留白。
43. 將鉛筆放倒,用間隔的短排線組來表現圓形耳環的光澤度;再用塗黑的方式刻畫耳環的吊墜,並以
 小短線表現吊墜的細節。

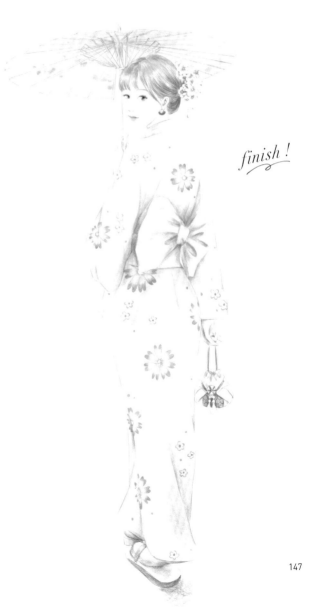

finish!

44. 立握鉛筆,用斷斷續續的弧線勾出木屐和
 襪子的輪廓。腳跟會被衣服遮住一部分。
45. 換用側鋒塗黑木屐的側面和襪子的暗部。
 用粗糙的線條來表現木屐的木頭質感;襪
 子的質感柔軟些,所以用纖細的短排線來
 刻畫。要加深襪子的側面以表現出體積感。

描紅小練習

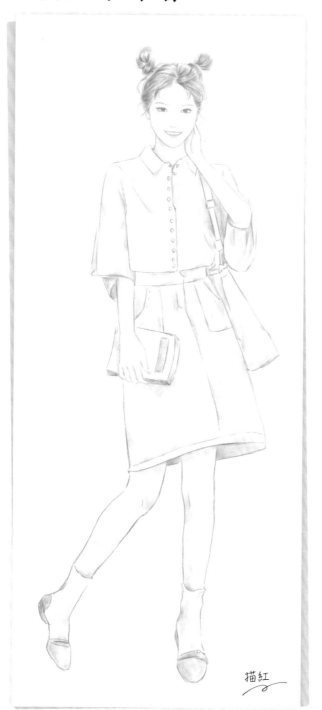

描紅

繪畫筆記：全身人物的動態繪製方法

1. 這個人物的動態是微微踮起腳尖的，所以頭身比約為七個半頭身。
2. 確定好比例後，可以用簡單的塊面大致概括出動態，再以此進行細化調整，這樣可以更好地理解人體動態，簡化起型的步驟。

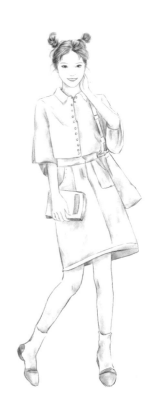

· 只願與你共度餘生 ·

和你在一起的時候，彷彿世界只剩下我們，
未來很長，而我只想與你一同度過。

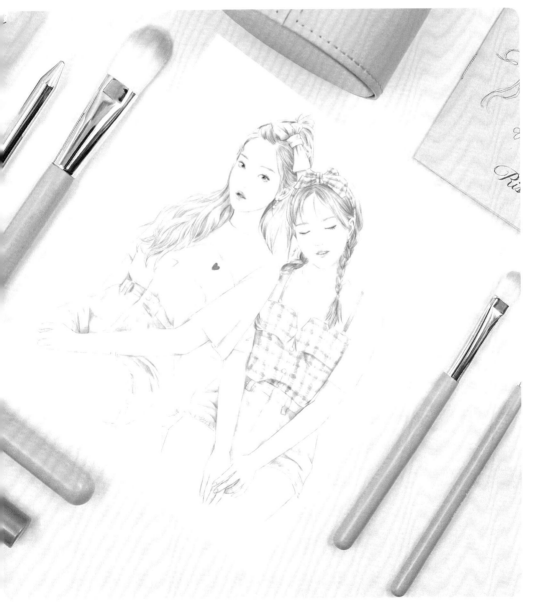

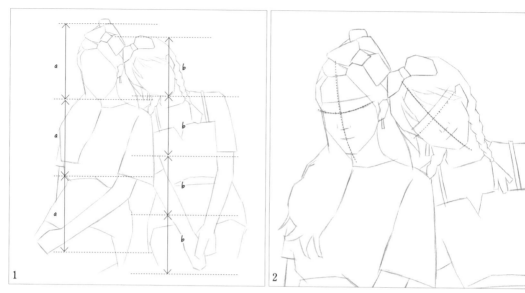

Step1 | 起 | 型

1. 用直線切出兩個人物的大概輪廓。左側的人物身體向畫面左邊側，頭也微微向下低，整體為3個頭長的高度。
 右側人物將頭輕輕靠在左側人物的頭部上，整體為4個頭長的高度。
2. 根據不同的姿態用弧線畫出面部中線。左側人物的面部中線可以向左偏一些，而右側的則偏左下。

Q&A 怎樣畫出自然的斜靠姿勢？

雙人動作相對比較複雜，所以正確理解人物的動態就十分重要。在繪製斜靠人物的草圖時，可以將被擋住的手臂補全，這樣可以避免起型結構出錯。同時要注意人物應該是輕輕向右靠，所以相互遮擋、重疊的面積不會太多，這樣能使構圖看起來更和諧、更自然。

3. 用短線條將五官細化出來。兩個人物的表情有所區分，左側人物看向前方，右側則閉眼。

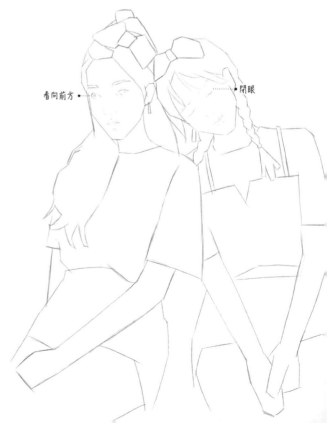

看向前方⋯⋯　　　　　　　⋯⋯閉眼

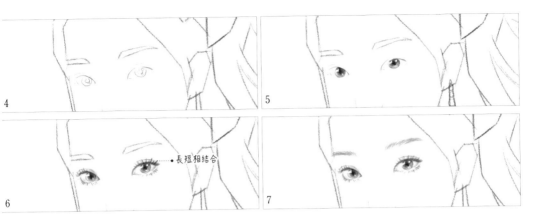

Step2｜五｜官

4. 立握鉛筆，用筆尖畫出左側人物的眼睛。以小圓圈表現瞳孔和高光。
5. 繼續加深眼珠的固有色，且要有由深到淺的變化。加重用筆力度加深瞳孔，高光要留白處理。
6. 加深眼白、眼睛周圍和眼線的顏色。用弧線繪出長短不同的睫毛。
7. 可先用弧線組替眉毛畫出淺淺的底色，再用筆尖畫出毛髮細節。

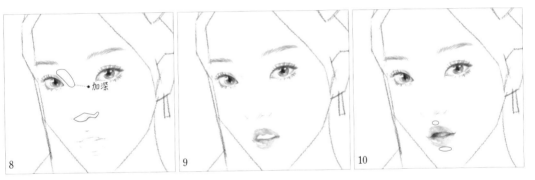

8. 勾出側面鼻子的形狀。用短線組加深鼻梁與右眼之間的凹陷處及鼻底的暗部。
9. 沿著嘴唇的外形，用淺淺的短線組反覆多次疊加出上下嘴唇的固有色；唇縫處的顏色可以深一些。
10. 畫出嘴巴內部的顏色，著重加深邊緣。立握鉛筆，用筆尖勾畫唇縫，讓嘴唇和嘴巴內部的區分更加明顯。
　　最後在嘴角、人中和下唇底部加上淡淡的陰影，讓嘴巴看起來更立體。

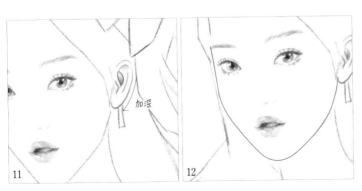

11. 換用筆尖勾出左耳，並畫出耳朵內部的結構細節。橫握鉛筆，給耳朵鋪上一層陰影，最後加深耳朵的凹陷處。
12. 用流暢的弧線勾出臉部輪廓，整體呈現一個圓潤的V字形。

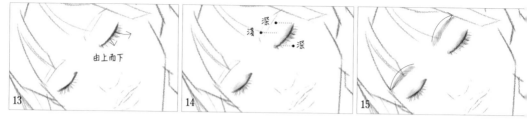

13. 繪製右側人物的五官。立握鉛筆,用筆尖加深弧形眼線,再從眼線處由上而下畫出長短不一的睫毛。

14. 橫握鉛筆,用短線組排出眼睛周圍的顏色。中間淺、眼角和眼尾部分較深。

15. 繪製眉毛時可以先畫出底色,再用紙巾擦抹柔和,最後根據眉毛的走向用筆尖畫出細節。

16. 立握鉛筆,用弧線勾出鼻子形狀。換用側鋒加深鼻梁與右眼窩之間的凹陷和鼻底暗部,以分出鼻子的明暗關係。

17. 根據嘴唇的走向,用短線組繪製嘴唇的顏色,初步塑造嘴巴的立體感。要留出下嘴唇的高光和牙齒部分。

18. 繼續加深嘴唇的陰影,用細膩的線條畫出嘴唇的細節變化。立握鉛筆,加深唇線和嘴角,再用短線組畫出周圍的陰影。

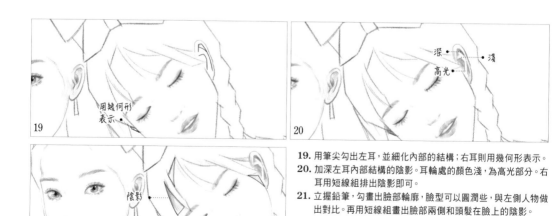

19. 用筆尖勾出左耳,並細化內部的結構;右耳則用幾何形表示。

20. 加深左耳內部結構的陰影。耳輪處的顏色淺,為高光部分。右耳用短線組排出陰影即可。

21. 立握鉛筆,勾畫出臉部輪廓,臉型可以圓潤些,與左側人物做出對比。再用短線組畫出臉部兩側和頭髮在臉上的陰影。

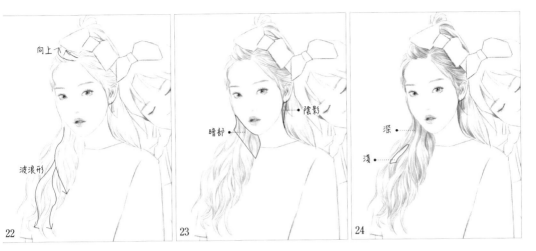

Step3 ｜ 頭 ｜ 髮

22. 分出左側人物每一縷頭髮的大致走向。要避開頭飾,同時注意頭髮間的穿插關係。
23. 根據每一縷頭髮的走向,用弧線組畫出固有色,分出暗部和高光。再用斜向筆觸組排出脖子周圍的陰影。
24. 繼續加重頭髮的暗部,讓明暗對比更加強烈,這樣更能突出頭髮的光澤感。

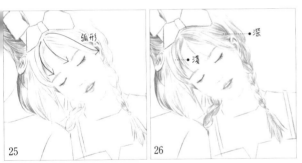

Q&A 如何畫出側頭時人物的劉海?

在畫側頭人物的劉海時,也要從髮際線的地方開始。人物左側的劉海是弧形走向的,且要貼合頭部的弧度;而右側的則呈現平緩的S形。最後,在中間畫出幾根碎髮,讓劉海顯得自然即可。

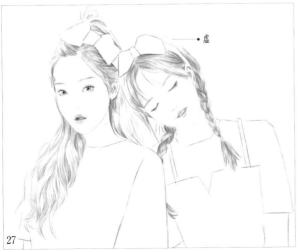

25. 繪製右側人物的頭髮。先用筆尖勾畫劉海和兩個辮子的輪廓,再用弧線簡單畫出每一縷頭髮的走向。
26. 用短線組加深頭髮的固有色,並用紙巾擦抹使線條更加柔和。留出高光和頭飾的位置
27. 加重用筆力度加深整體頭髮的顏色,讓頭髮更具立體感。靠後的頭髮可以畫得虛一些。

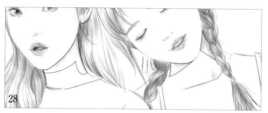

Step4 | 身 | 體

28. 用短線組排出下巴、頭髮在脖子上的陰影。用線盡量淺而密集,靠近下巴處的線條要根據下巴的走向來繪製,且顏色要深一些。

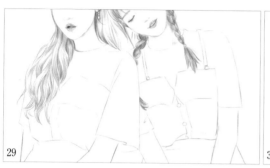

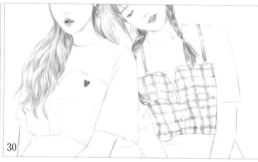

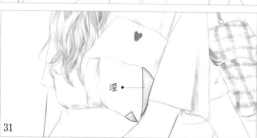

29. 立握鉛筆,用長線勾畫兩個人物的衣服。衣服的樣式要有所區別,左側是簡單的短袖,右側則在短袖外面加上小吊帶。

30. 左側人物的衣服上可以加個心形裝飾,右側的則用側鋒排出密集的短線,以表現穿插的條紋樣式。

31. 橫握鉛筆,在短袖褶皺的暗部畫出細膩的短線組,並用紙巾輕輕地抹一下,讓線條更加柔和。

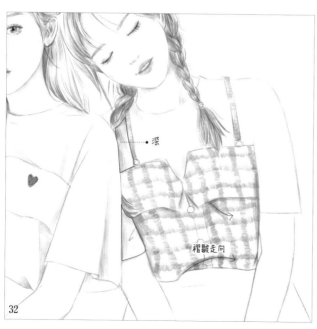

Q&A 如何繪製條紋紋理?

在繪製衣服的條紋紋理時,條紋要根據身體的起伏來變化,而不是垂直的。在褶皺凹陷處,顏色會深一些,較為平整的地方顏色則較淺。繪製時要加以區分,才能更好地表現細節。

32. 加深右側人物衣服上的陰影。加重用筆力度,畫出吊帶上的褶皺。

33. 用流暢的線條畫出兩個人物的手部。左側人物的右手被擋住,且左手呈捲曲形狀。
 右側人物的雙手相互重疊,要注意兩只手的遮擋關係。
34. 用稍淺的短線組加深手臂兩側的陰影。手指處的暗部用更深的短線進行繪製,
 手指和手背上的亮部則留白處理。

35. 立握鉛筆,勾畫兩個人物的短褲輪廓。褲子的紐扣和腰帶上
 的細節也要畫出來,再用稀疏的小短線表現短褲的毛邊。
36. 根據褶皺走向換用側鋒塗畫褲子上的陰影。著重加深褶皺處
 和手臂下方,並留出褲子兩側的高光。
37. 繼續用線條反覆多次加深褲子的暗部,讓褲子的體積感更加
 強烈。

Step5 | 髮 | 飾

38. 根據線稿勾出耳環,並用筆形橡皮擦出耳環上的高光,讓細節更加精緻。右側人物的左耳環要
 隨著人物的偏頭動作搭在臉上。
39. 用筆尖勾畫蝴蝶結,髮飾的內部線條可以有轉折。
40. 橫握鉛筆,用細密的短線組加深左側人物的髮飾,再用側鋒畫出右側人物髮飾上的條紋裝飾。

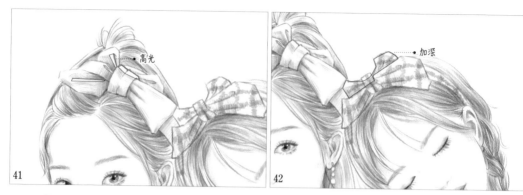

41~42. 橫握鉛筆,用側鋒畫出細膩的短線組,加深左側人物的髮飾暗部,特別是褶皺處,讓髮飾更具立體感,要留出高光。
而右側人物的髮飾則只需加深靠後的蝴蝶結暗部,以表現出明顯的前後關係即可。

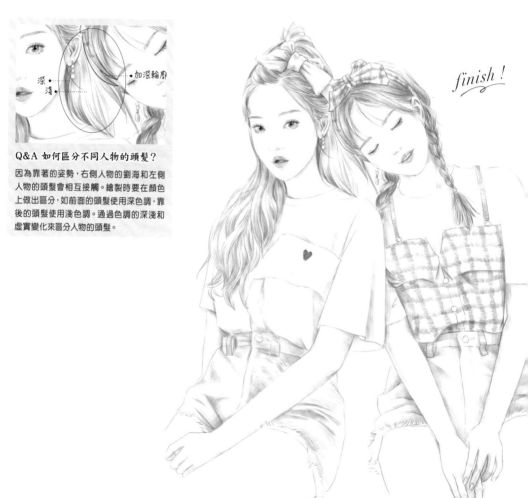

Q&A 如何區分不同人物的頭髮?

因為靠著的姿勢,右側人物的劉海和左側
人物的頭髮會相互接觸。繪製時要在顏色
上做出區分,如前面的頭髮使用深色調,靠
後的頭髮使用淺色調。通過色調的深淺和
虛實變化來區分人物的頭髮。

描紅小練習

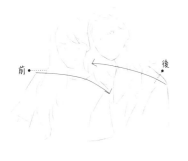

繪畫筆記：畫出好看的倚靠姿勢

倚靠在一起的女孩們，在起型時就要安排得相互錯落，藉由局部重疊不僅讓畫面更具層次感，還能表現出女孩子依偎在一起的動態。

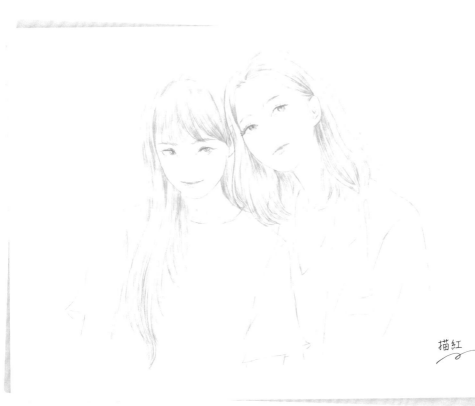

描紅

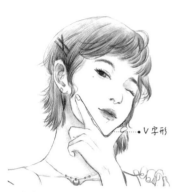

‧‧‧‧‧‧ V字形

繪畫筆記：準確理解手和臉的關係

用手在下巴處比V。這需要正確理解手指和臉部
的關係：大拇指與左臉頰相貼合，食指貼在右臉
頰靠近耳朵處，面部整體呈現V字形。

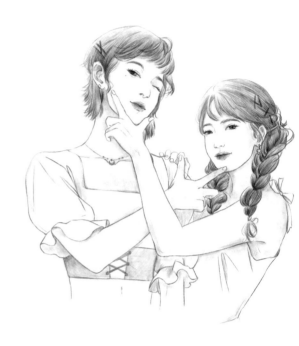

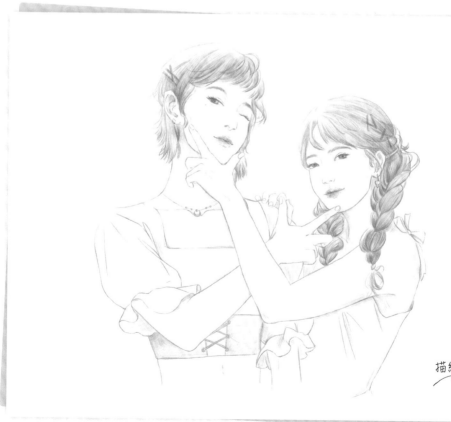

描紅

雙人姿態閨蜜素材

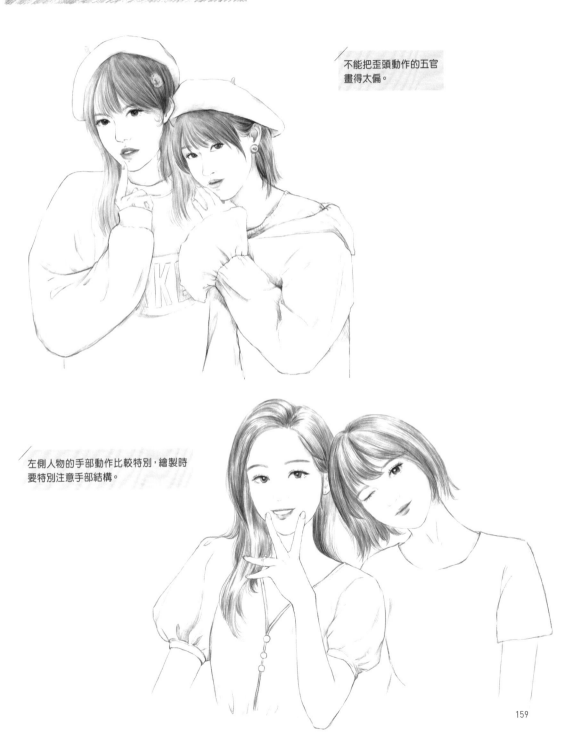

不能把歪頭動作的五官畫得太偏。

左側人物的手部動作比較特別，繪製時要特別注意手部結構。

繪製雙人站姿時要注意人物比例的統一性，
不能把其中一個人畫得過高或過矮。